이철수의 나뭇잎 편지

사는 동안 꽃처럼

2012년 12월 14일 1쇄 펴냄
2023년 3월 31일 6쇄 펴냄

펴낸곳 (주)도서출판 삼인

지은이 이철수
펴낸이 신길순

등록 1996.9.16. 제25100-2012-000046호
주소 03716 서울시 서대문구 성산로 312 북산빌딩 1층
전화 (02) 322-1845
팩스 (02) 322-1846
전자우편 saminbooks@naver.com

표지·본문 디자인 (주)끄레어소시에이츠
제판 문형사
인쇄 수이북스
제책 은정제책

ISBN 978-89-6436-057-6 03810

값 12,000원

이철수의 나뭇잎 편지

사는 동안 꽃처럼

나뭇잎 편지 10년

'인터넷 사랑방'을 꿈꾸면서 〈이철수의 집〉을 열었습니다.

거기서 2002년 10월 15일 첫 엽서를 보내기 시작하고 벌써 10년입니다.

따뜻하고, 정직하고 서로에게 위안이 되는 '대화가 있는 사랑방'을 기대했지만 결과는 대화보다 일방적인 고백에 가까웠습니다.
10년을 두고 엽서를 보낸 '근면 성실'을 칭찬하는 인사는 들었습니다.
평범한 사람들의 삶이 갈수록 불안정해지는 현실을 생각하면, 10년 엽서는 제 삶의 안정만 확인시킨 꼴이기도 합니다.

흙을 일구고 논밭에 곡식과 푸성귀를 갈아서 자급자족하는 삶을 자랑하는 엽서가 많았습니다.
너무 어렵거나 관념적이어서 삶에 가져다 쓸 수 없는 언어는 허튼 설교처럼 듣기 지겹지요.
이미 내 안에서 범람하는 욕심을 더 부추기는 실용적 지혜도 밉살스럽긴 마찬가지.
욕심을 교묘히 포장한 성취와 행복 쟁취 권유도 다르지 않습니다.
유혹이 범상한 얼굴로 오겠어요?
파멸을 부르는 환상이라 화려하고 매력적으로 세련된 치장을 하는 것 당연한 일입니다.
사기꾼의 말을 생각해보세요. 달콤하고 유익한 듯 보이지요.
세상을 다 줄 것같이 말하고, 큰 이익을 쉽사리 얻을 것처럼 말합니다.

그렇게 손쉬운 길 있으면 남에게 주겠느냐고요? 그럴 리가 없지요.
그래서 농사 이야기며 자연 이야기를 중심에 두었습니다.
이건 비교적 정직한 편입니다.
땀도 있고 마음먹기 나름으로 깊은 정신의 이완도 있지요.

'손님이 오지 않는 집에는 천사도 오지 않는다.'
이웃에서도 보시지요?
가난 곁에 아무도 없지요? 외로운 죽음 곁에도 아무도 없습니다.
의로움도 대개는 그렇게 외롭습니다.
죄 없는 사람들—'능력 없고' '쓸모 없는' 사람들, 혼자 견디고 삽니다.
천사가 필요한 존재들 곁에 아무도 없습니다.
천사도 이제 손님 없는 집에는 오지 않는 것 맞습니다.
요즘 천사는 그러는 듯합니다.

혼자 견디는 힘 없이는 살아서 건널 수 없는 거친 현실을 살고 있습니다.
좋은 친구, 좋은 이웃, 포기할 수 없지요.
좋은 사람들 곁에서 사는 일은 언제나 필요하고, 그게 인생의 풍요를 만드는 요체인
것도 사실입니다.
하지만 우정과 우애와 인간관계도 삶의 다양한 조건 가운데 하나일 뿐입니다.
'어쩔 수 없이 혼자'인 것이 존재의 운명이지요.
존재의 의미를 일깨우고, 외로움과 고립감에서 놓여날 수 있게 하는 내면의 힘 없이

의젓하게 살아가기는 어렵습니다.

관계는 단절되면 그뿐입니다.

관계 단절의 공포가 수많은 인간관계를 왜곡하고 있는 것 느끼시지요?

'왕따!' 따돌림의 두려움이 얼마나 큰 것인지 더 말할 것도 없습니다.

퇴직한 사람들을 한번 떠올려보세요.

중년에 새삼스럽게 부상하는 동문회며 종교인들의 패거리를 생각해보세요.

그래 봐야 패거리에 끼어 있을 때 느끼는 안도감은 취약한 것입니다.

본질적으로 오래 지속될 수 없는 데다. 평균대 위를 걷는 것처럼 긴장해야 합니다.

내려와서 자유롭게 걸어야 비로소 편한 관계가 될 텐데 그게 간단치 않지요?

그래서 농사 이야기 틈틈이 마음 살피기도 이야기했습니다.

긴말 할 것 없이 혼자 설 힘이 필요합니다.

마음도 몸도 자급자족이 최선이지요.

넘치면 조금 나누어도 좋지만, 무엇보다 혼자 서는 힘이 생기면 인간관계의 질이 달라집니다.

혼자이면서 함께하는 거지요.

함께 – 또 혼자.

함께하되 따로 엄연할 수 있으면 마음에 없는 짓 할 일이 적습니다.

'화광동진(和光同塵)'이며 '화이부동(和而不同)' 같은 어려운 문자의 속뜻이 그와 다르지 않습니다.

혼자 서기가 마음 살피기에서 시작될 수 있다는 건 당연한 이야기지만 마음 살피기

가 스마트폰 구매처럼 간단한 일은 아닙니다.
무료 어플도 없지요. 시간이 필요합니다.
엽서 쓰기나 일기 쓰기처럼 낡은 방식을 권유하는 속뜻도 거기 있습니다.
자신의 하루하루와 일상을 꾸준히 돌아보는 방편이 되지요.
믿을 만한 벗에게 제 속에 담아 놓은 사연을 털어놓는 셈이지요. 글쓰기의 힘입니다.
'늙어서 쓸 돈' 걱정도 필요하지만, '죽도록 쓸 마음' 걱정도 해야 합니다.
젊어서 시작할 수 있으면 더 좋지요.

공개적으로 〈나뭇잎 편지〉를 쓰는 일도 크게 다르지 않았습니다.
세상 속의 나를 돌아볼 수 있게 해주었고, 함부로 살지 않게도 해주었습니다.
멀고 가까운 데서 응원하고 공감해주신 말씀에서 감동도 격려도 받았습니다.
그렇게 10년이 흘렀습니다.

일곱 번째 나뭇잎 엽서—『사는 동안 꽃처럼』을 냅니다.
늘 그렇고 그런 이야기를 해마다 묶어 내는 일이 면구스러워서 한 해 걸렀습니다.
날이 갈수록 사는 게 힘겨워진다는 소리를 자주 듣습니다.
큰일입니다.

2012년 초겨울에
이철수 드림

겨울

창
밖에는 —

가겨울

폭설 뒤에 맹추위가 이어져서 설경도 계속되고 있습니다. 눈을 이고 섰는 소나무들 무겁다고 무겁다고 할텐데 그저 묵묵합니다. 소나무들 눈이고 서서 무겁다고 묵묵한 이웃에, 바람 타는 대나무는 벌써 눈을 다 내려 놓았습니다. 사는 방법이 이렇게 다릅니다.

사는 법

소나무들 눈이고 서서 무겁다고 묵묵한 이웃에,

바람 타는 대나무는 벌써 눈을 다 내려놓았습니다.

사는 방법이 이렇게 다릅니다.

아내가 얻어온 곳감에
뽀얀 분 대신 검은 곰팡이가
피어 있습니다.
요즘은 맛있어 보이는 주홍빛
곳감도 흔하지만, 집에서
만들어보면 쉬운 일 아니지요?
흐르는 물에 곳감을 씻어가며 철수
곰팡이를 닦아내고, 재빨리 내다 널었습니다. 사나흘
말리면 수정과 만드는데 써도 되겠습니다. 속살은 달고
맛있었거든요. 곳감 인생을 구원해 준 셈인가요? 그런 날.

곳감

아내가 얻어 온 곳감에 뽀얀 분 대신 검은 곰팡이가 피어 있습니다.

사나흘 말리면 수정과 만드는 데 써도 되겠습니다.

속살은 달고 맛있거든요.

곳감 인생을 구원해준 셈인가요?

몸을 알뜰히 쓰고 나면 어떤 상태가 되는지, 농업노동자이신 우리동네 안노인네들 보면 제일 잘 알수 있습니다. 허리는 직각으로 구부러져 등뼈가 땅과 평행을 이루고 있지요. 걸음은 반보를 넘지 못합니다. 늘 서행이시지요. 과속은 불가능합니다. 뵙고 인사드리면 웃으시거나 고개를 조금 끄덕이십니다. 물론 목소리로 인사 받으실 수는 있지만, 상시로 최고의 경계 상태를 유지하시는 터라 머숙여 인사하실 수는 없습니다. 이 어른들, 최고의 노동강도를 견디고 노령에 이르셨다는 건 따로 설명할 필요없겠지요?

안 노인

몸을 알뜰히 쓰고 나면 어떤 상태가 되는지,
농업 노동자이신 우리 동네 안 노인네를 보면 제일 잘 알 수 있습니다.
허리는 직각으로 구부러져 등뼈가 땅과 평행을 이루고 있지요.
걸음은 반보를 넘지 못합니다.

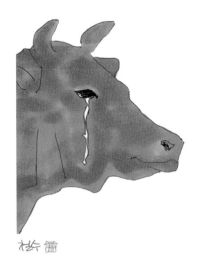

송아지와 함께
죽음으로 떠나는 암소가
그 죽음의 의미를 모르겠어요?

귀한 생명을 쉽게 버리는 세상을
부끄러워 하면서,
혼자죽고 얼어죽는 사람들과,
그 죽음 곁에서 이렇게 태연한
우리 모두의 무감각을 생각하고
웁니다. 사람이 얼어 죽는 밤에.

천수 籍

그 죽음 곁에서

송아지와 함께 죽음으로 떠나는 암소가 그 죽음의 의미를 모르겠어요?
귀한 생명을 쉽게 버리는 세상을 부끄러워하면서,
혼자 죽고 얼어 죽는 사람들과,
그 죽음 곁에서 이렇게 태연한 우리 모두의 무감각을 생각하고
웁니다.

사람도 처음 많이 닮지요?
할아버지·할머니·아버지·어머니를 빼어박은
얼굴이며 걸음걸이를 보고 놀라워 하곤 경험은
누구에게나 있을 겁니다.
산과들에서도 이름몰라도 한집안이구나! 짐작
하게하는 닮은꼴을 많이 보게 됩니다.
그렇게 닮은 것들 곁에는 서로 다른 얼굴을 한
존재들이 다채롭게 있고, 그렇게 다른 존재들의
조화로 사회와 숲을 이룹니다. 작은 경쟁은
있을수 있지만, 크게보면 함께 할줄 알아야
한다는 이야기를 거기서도 듣습니다. 좋은날!

함께할 줄 알아야

산과 들에서도 이름 몰라도 한 집안이구나! 짐작하게 하는
닮은꼴을 많이 보게 됩니다.
그렇게 닮은 것들 곁에는 서로 다른 얼굴을 한 존재들이 다채롭게 있고,
그렇게 다른 존재들의 조화로 사회와 숲을 이룹니다.

아직 마당에 눈이 많아서, 집안에서
사람이 밟고 다닌 길만 드러나 있습니다.
대문에서 집까지, 집에서 작업실 까지,
집에서 개집까지. 제 영역에서 살아가는 짐승들처럼, 저는
고작 그렇게만 움직이면서 하루 하루를 지냅니다.
밥먹고 일하고 개밥주고, 밥먹고 일하고 개밥주고
그게 하루 일과지요. 밥상에 반찬이 바뀌고, 앉아서 하는
일도 조금씩 달라지고, 읽는 책의 제목도 달라지긴 하지만
크게보면 쳇바퀴 굴리는 일입니다. 대개들 그렇게 사는 거지요?

밟고 다닌 길

대문에서 집까지, 집에서 작업실까지, 집에서 개집까지.
제 영역에서 살아가는 짐승들처럼,
저는 고작 그렇게만 움직이면서 하루하루를 지냅니다.

수렵시대에는 부족이나 씨족의 굶주림을 해결하는
용맹한 존재에게 명예가 돌아갔을 테지요? 용기있게
사냥에 나서고 위험을 무릅쓴 힘있는 존재는, 포획물을
기꺼이 나누면서 존재에 자랑을 더하게 되었을 게
분명합니다. 쌓아두는 자랑이 아니라 나누는 자랑이
있을 테니, 칭송에도 자부에도 거리낄 것이 없었을 테고요.
사람사는 사회가 원래 그랬다는 거지요? 먼 옛날에는!

먼 옛날에는

용기 있게 사냥에 나서고 위험을 무릅쓴 힘 있는 존재는
포획물을 기꺼이 나누면서 존재에 자랑을 더하게 되었을 게 분명합니다.
사람 사는 사회가 원래 그랬다는 거지요?

순정한 시대는 갔습니다.
돌아올 리도 없고
돌아갈 수도 없는 시대.
그리워해도 소용없으니 어리석은 사람 되지 않으려면
잊어야 할지도 모릅니다. '옛날'이 그 순정한 시대 였느
냐고요? 적어도 오늘은 아니지요. 여전히 순정한 마음을
잃지 않고 사는 사람들 곁에 서면 아련히 느껴지기는 하는, 어느날.

어느날

순정한 시대는 갔습니다.
돌아올 리도 없고 돌아갈 수도 없는 시대.
여전히 순정한 마음을 잃지 않고 사는 사람들 곁에 서면 아련히 느껴지기는 하는,
어느 날.

무리 지어 나는 떠길 가는 비행성에서 나 혼자
낙오하게 될 것 같고 생각하시는 지요?
저기 한 마리, 조금 뒤처진 자리에서 날갯짓
하고 있는 새가 내 모습이라고 여기시는 지요?
누구나 그건 불안에 사로 잡혀 살고 있을 겁니다.
시대가 앓고 있는 돌림병 같은 거지요.
새들의 먹이가 넘치는 자연에 개발의
삽날을 들이대는 인간들이 철새의
적이 되고 있는 것 처럼, 우리의
우애 있는 삶에 덫을 놓는
야수적인 존재들이 있는 것도
부인할 수 없는 사실입니다.

우리 모두가 경험하고 있는 불안,
그 마음의 병도, 그 탓이 크지요. 무엇보다
자책에서 벗어나야 하지 싶습니다. 지금, 우리,
최선을 다해 날갯짓하고 있기만 하다면요!

— 철수

날갯짓

저기 한 마리, 조금 뒤처진 자리에서 날갯짓하고 있는 새가
내 모습이라고 여기시는지요?
누구나 그런 불안에 사로잡혀 살고 있을 겁니다.
시대가 앓고 있는 돌림병 같은 거지요.

공중에 떠있는 집 한 칸에 몇억에서 몇십억 한다는 이야기 들
었습니다. 한정된 땅에 콩나물처럼 조밀하게 살자니 다른
선택이 없었을 것 짐작이 갑니다. 그렇다고 불쌍해
보이는 걸 아니라기는 어렵네요. 명목 가치가 크면 어리석은
자부도 커지는지, 있는 체도 따라 커지는 소유주를 보며 연민
더욱 커지기도 합니다. 허공에 떠서 사는 서글픈 시대!
몸도 마음도

허공에

공중에 떠 있는 집 한 칸에 몇 억에서 몇 십억 한다는 이야기 들었습니다.

한정된 땅에 콩나물처럼 조밀하게 살자니 다른 선택이 없었을 것 짐작이 갑니다.

몸도 마음도 허공에 떠서 사는 서글픈 시대!

철수

예전 은행은, 열심히 일해서 번돈을 아껴 모아서 이자를 받아 목돈을 늘려가는 창구 역할도 했습니다. '돈늘리는 재미' 라는 말도 있었던 기억이 납니다. 이제는, 예금이 돈값을 깎아먹는 어리석은 일로 간주된다지요? 땅사고 집사고 주식사고 팔아야 돈이 되는 시대가 있는 듯 하더니 이제는 그것도 위험한 투자가 된 모양입니다.
그렇게 바삐 변해가는 돈놀음의 유행(?)을 따라가다 '상투도 잡고' 파탄에 이른 이들이 많은가 봅니다. 쉽게 벌수 있다는 말이 솔깃하기야 하지만 그게 야바위 꾼들의 말솜씨와 비슷한 것도 생각했었어야 했습니다. 자탄을 금할수 없지만 그 말에 속지 않기도 참 어려웠지요? 망할 세상!!

망할 세상!

바삐 변해가는 돈놀음의 유행(?)을 따라가다 '상투도 잡고'
파탄에 이른 이들이 많은가 봅니다.
자탄을 금할 수 없지만 그 말에 속지 않기도 참 어려웠겠지요?

먹고 마실 것도 정치처럼 혼탁해졌습니다.
웬만하면 제 손으로 집에서 기르고 가꾸고 거두어 먹으려
애쓰게 되는 것도 그때문입니다. 더덕차도 곯이고 생강
차도 곯입니다. 겨울 저녁에 박하차 한잔도 괜찮을지요.
가을에 박하를 베어다 일일이 잎을 떼서 따뜻한 방에 널어
말리면 박하차가 됩니다. 그늘에서 빨리 말리는 외에 달리
비법이 있는 건 아니라네요? 추위 일찍 오는 곳 아니면 아직
박하잎을 딸 수 있을 겁니다.　박하는 야산 아래 밭가에도
많이 보이는 흔한 풀입니다.　찾아서 거두기만 하면 꽤
좋은 차가 됩니다. 차 한잔 마시자고 그 수고를 하느냐구요?
누가 해도 하는 수고지만, 내 손으로 하면 향이 더 달거든요!

박하

박하는 야산 아래 밭가에도 많이 보이는 흔한 풀입니다.

찾아서 거두기만 하면 꽤 좋은 차가 됩니다.

차 한잔 마시자고 그 수고를 하느냐구요?

누가 해도 하는 수고지만, 내 손으로 하면 향이 더 달거든요!

어수선하게 지내느라 저녁도 늘 피곤했습니다.
세상소식도 유쾌하게 들을 만한 건 적었습니다.
이럴때 소주나 한잔 하시는 분들 계시지요?
저희는 차나 한잔 하는 쪽입니다.
술과 친해질 수 없는 처질이라 술은 늘 부담스럽기도
하고, 정신이 흐트러지면 불유쾌한 기분이던걸요?
사실 술 한잔으로 기분 풀 수 있다는 사람들이 부럽기도
합니다. 그래도 제게는 늘, 가까이하기 어려운 상대
일 뿐입니다. 차향에 취해 몸을 못가누는 법은 없으니
차의 매력으로 취기를 이길 도리는 없지요. 차나 한잔!

차 한잔

사실 술 한잔으로 기분 풀 수 있다는 사람들이 부럽기도 합니다.
그래도 제게는 늘, 가까이 하기 어려운 상대일 뿐입니다.
차향에 취해 몸을 못 가누는 법은 없으니
차의 매력으로 취기를 이길 도리는 없지요.

묵은 때를 닦아내고 숨어 쌓인 먼지를 조심스레
걸어냅니다. 벌레집도 보이고 구석에 거미
줄처럼 서려있는 정체 불명의 것도 보입니다.
빗자루·청소기를 동원하고, 마른걸레 물걸레
정전기 먼지털이에 도돌도 테이프 까지 써야
말끔해 집니다. 청소 마치고 나서는 걸레도
빨아널고, 비도 털고, 청소기 필터도 갈아야
하지요? 대청소는 이름처럼 큰일 입니다.
나라를 대청소하고 싶은 마음이 굴뚝같으시지요?
그 길고 혼돈스럽고힘든 과정도 생각하시나요?

대청소

대청소는 이름처럼 큰 일입니다.
나라를 대청소하고 싶은 마음이 굴뚝같으시지요?
그 길고 혼돈스럽고 힘든 과정도 생각하시나요?

민초라고 하지요? 🔲
흔한 풀처럼 땅에 엎드려 일하고 사는
평범한 사람들!

아프리카·중동의 민초들이 결국 제것이 될수 있을지 확신할수
없는 내일을 위해 민주주의를 외치며 다치고 죽어 갑니다.
우리사회처럼 죽 쒀서 개주지 않도록 깊은 지혜가 함께
하면 더 좋겠지요? 바람거친 날 바람타는 풀잎에서도
민초를 느끼기 어렵지 않고……

정수

민초

아프리카, 중동의 민초들이 결국 제 것이 될 수 있을지 확신할 수 없는 내일을 위해
민주주의를 외치며 다치고 죽어갑니다.
우리 사회처럼 죽 쒀서 개 주지 않도록 깊은 지혜가 함께하면 더 좋겠지요?

고래는 바닷생물 중에서도 지혜로운 생명처럼 알려져 있습니다. 사람들과 교감이 가능하다고 믿는 사람들도 적지 않지요? 제게는 고래친구 사귈 기회가 없었었지만, 그 말은 그대로 믿어 주고 싶었습니다. 고래 뿐아니라 수많은 생명과 교감하고 소통하는 성숙한 영혼이 되기를 바라는 사람이라면 당연한 일이기도 합니다.
해마다 고래들이 몰려와 자살(?)하는 고래 해변이 있다지요? 바닷속에서도 무슨 일이 벌어지고 있는가 봅니다. 사람사는 세상처럼 심상치 않은 사회기류가 거기도 있나 보다고요!

고래 해변

해마다 고래들이 몰려와 자살(?)하는 고래 해변이 있다지요?
바닷속에서도 무슨 일이 벌어지고 있는가 봅니다.
사람 사는 세상처럼 심상치 않은 사회 기류가 거기도 있나 보다고요!

동해안에는 큰눈이 내렸다지요?
"와! 좋았겠다!" 큰눈이 내렸다는 소식을 듣고
이렇게 반응하면, 이사람이 정신이 나갔나? 하실지도 모르겠습니다.
그렇지 않아도, 큰눈소식 듣고 그렇게 말했다가 아내에게 잠깐
핀잔을 들었습니다. 이사람이 언제나 철이 들까하는 표정입니다.
보기야 좋지만 사람들 도로에서 고립되고 시설물 무너지고 야단이
났었는데 그런 소리가 당키나하냐는게 아내의 말입니다.
그야 그렇지요! 저도 압니다. 다만, 자연의 위력이 얼마나 큰지
거기 비기면 사람의힘은 또 얼마나 보잘것 없는지 생각해 볼
기회는 되겠지요. 게다가 두툼하게 눈덮힌 풍경의 장엄한 아름
다움과 만나는 순간의 기쁨은 눈의 재해와는 엄연히 다릅니다.

큰 눈

"와! 좋았겠다!" 큰 눈이 내렸다는 소식을 듣고 이렇게 반응하면,

이 사람이 정신이 나갔나? 하실지도 모르겠습니다.

······저도 압니다.

다만, 자연의 위력이 얼마나 큰지 거기에 비기면 사람의 힘은 또 얼마나

보잘것없는지 생각해볼 기회는 되겠지요.

철수 筆

눈오시기로 한날 눈오게 해달라고 하면 기도밭
받을 겁니다. 기도한 대로 눈 내리실 테니까!
추위에 떠는 이웃들 없게 해 주십사 하고 기도
하면 이렇게 응답하시지 않을까요?
－" 참 좋은 기도로구나!
그건 너희들이 좀 애써 줘야겠다.
좋은 결과 있거든 다시 알려 다오! "

기도

추위에 떠는 이웃들 없게 해주십사 하고 기도하면 이렇게 응답하시지 않을까요?
"참 좋은 기도로구나!
그건 너희들이 좀 애써줘야겠다.
좋은 결과 있거든 다시 알려다오!"

동면 중일 범에게는 저승처럼만인 표현이지만,
법처럼 차가운 영혼을 가진 냉혹한 권력들이
교활하고 뻔뻔한 얼굴로 저희들의 잇속을 챙기기
급급합니다. 사사로운 이익을 챙기는데 재미를 들인
권력은 그 힘이 오래 계속되기를 꿈꾸는 듯 합니다.
나라 살림이 거덜 날것도 걱정이고, 함부로 살아야
내한몸 살아남을 거라고 생각하는 사람들이 더
많아질까 그것도 걱정입니다. 가치관이 나사풀려
버릴까 걱정된다는 말씀입니다. 필사적으로, 온전히
살아야합니다. 저렇게 살면 사람으로 사는것 아닙니다.

걱정

나라 살림 거덜 날 것도 걱정이고,
함부로 살아야 내 한 몸 살아남을 거라고 생각하는 사람들이 더 많아질까
그것도 걱정입니다.
가치관이 나사 풀려버릴까 걱정된다는 말씀입니다.

조금 피곤하긴해도 명절 참좋은 날이지요?
명절이라 대소가에서 모이면 잠자리가 비좁아
지기 마련 입니다. 함께 자리펴고 누우면 이런
저런 이야기 나눌 기회가 되기도 하지요.
저희 내외가 각각 이부자리에 머리·발서로 따로
하고 잔다고 했더니, 프라이팬에 생선 굽듯이
하느냐고 하더라네요. 꼭 그렇지요?
제 아이가 함께 있으면서 거든 이야기 인즉, 그럼
오늘 처럼 숙모들과 나란히 누워 자는건 산적,꿰듯
하는 거냐고 했답니다. 비좁게 누운 자리에서 그렇게
농담도 주고받을 수 있으니 명절 회동이 의미없지는
않은게 분명합니다. 생선 굽고, 산적 굽고, 술한잔
올리는 차례문화가 그러라고 만든 건지도 모르지요.

명절

저희 내외가 각각 이부자리에 머리, 발 서로 따로 하고 잔다고 했더니,

프라이팬에 생선 굽듯이 하느냐고 하더라네요.

제 아이가 함께 있으면서 거든 이야기인즉,

그럼 오늘처럼 숙모들과 나란히 누워 자는 건

산적 꿰듯 하는 거냐고 했답니다.

하늘은
터놓을수없이
맑았습니다
맑은 하늘에서는
거칠게 불어가는
바람결로
확인할 길이
없는데
키큰 나무가
바람에 일렁여
바람을 눈으로도
느끼게 합니다.
그 곁을 지나는
우리도
바람을 압니다.
얼굴을 때리고
틈을 비집고
체온을 빼앗아가지요.

바람을 등지고
돌아서면
등을
떠밀기도 합니다.
바람 속에서
바람을 맞을 때는
야속하기도하지만
바람이야
무얼 노리고
부는법이 없지요.
바람보다 더 멀리서
내려 쪼이는 햇살도
겨울밤 달빛도
별빛도 그렇습니다.
쉽게가시지 않는
겨울 추위도 그렇고!
계절인심이야
어쩔수 없더라도
세상인심 차가운건

청수

바람

바람 속에서 바람을 맞을 때는 야속하기도 하지만
바람이야 무얼 노리고 부는 법이 없지요.
바람보다 더 멀리서 내려 쪼이는 햇살도 겨울밤 달빛도 별빛도 그렇습니다.

늙은 호박이 꽤 많았는데 이제 달랑하나 남아
있습니다. 모두 사람들 입으로 들어 갔을 겁니다.
씨앗 몇개 남겼다가 밭에 심어 호박넝쿨이
무성해 지면 호박은 그걸로 족하고 고맙다고
하지 싶습니다. 겨우내 썩지 않고 견디는 놈은
많지 않아서, 부지런히 나누어 먹는게 알뜰히
먹는 요령입니다. 뭐든 쌓아두면 썩습니다.
내일은, 감자·고구마 쌓아놓은 창고에 가서
뭐가 얼마나 남아 있는지, 썩어 버리고 손도
안댄 것은 없는지 챙겨 봐야겠습니다.

호박

겨우내 썩지 않고 견디는 놈은 많지 않아서,

부지런히 나누어 먹는 게 알뜰히 먹는 요령입니다.

뭐든 쌓아두면 썩습니다.

산책길에 아내가 낮달을 보고 탄성을 올립니다.
"대낮에 해도 있고 달도 있는 저걸
무슨현상이라고 하지요?"
아내가 묻습니다.

"자연현상!"
그렇게 대답합니다. 히!
웃자고 한 소리지요. 함께 웃었습니다. 어떤날전에!
해도 달도 늘 하늘에 있습니다. 숨었다 보였다 하는
거지요. 그런 것 많잖아요!
가끔 착한 생각도 하는 것처럼. 철수 ▦

낮달

해도 달도 늘 하늘에 있습니다.
숨었다 보였다 하는 거지요.
그런 것 많잖아요! 가끔 착한 생각도 하는 것처럼.

아내는, 매일 밥을 짓습니다.
저는 어쩌다 아내가 앓아눕기라도 해야 죽한냄비
끓이는게 거긴북지요. 아내가 지어주는 밥 먹고 살았으니
머리 끝에서 발끝까지 그 기운일겁니다. 엽서한장 쓰는
손끝에, 아내의 수고 뿐아니라, 쌀·배추·무·콩·고추·마늘
에서 부터 소금·설탕·물·바람·햇살·달빛·눈·비·······
이 큰 세계가 다 스며 있습니다. 하늘·땅이 준것이 이렇게
많아도, 그것 다 내어놓으라는 법이 없고, 아내도 하늘을
닮았는지 밥값등속을 내어 놓으라지 않습니다. 늘 있어서
고마운줄 모르고, 흔하고 쉽게 주어지는 것이라 귀한줄 모르는
너그러운 마음을 잠시 생각해보았습니다. 방금 받은 차한잔까지.

손끝에

엽서 한 장 쓰는 손끝에, 아내의 수고뿐 아니라,
쌀, 배추, 무, 콩, 고추, 마늘에서부터
소금, 설탕, 물, 바람, 햇살, 달빛, 눈, 비······
이 큰 세계가 다 스며 있습니다.

겨울 오후, 하루중에 제일 따뜻할때, 자주다녀 익숙해진 길로
산책을 나섭니다. 야산 능선을 따라 한시간 쯤 다녀오는
동안 쓸데 없는 생각 없이 조용했스면, 능선은 하얗고 그저
조용한 길이 됩니다. 생각이 번잡했스면 어지러운 길이
되지요. 발자국이 또렷한 숲속길로 가고 오는 터이지만
마음길 따라 다녀오는 것이기도 합니다. 마음길은 처벼상머리에
앉아 있을때에도 늘 열려 있기는 합니다. 언제나, 어지럽히지는
말아야지요. 마당에서, 늙은개가 밥그릇을 칩니다. 배가고픈 모양!

산책

야산 능선을 따라 한 시간쯤 다녀오는 동안 쓸데없는 생각 없이 조용했으면,

능선은 하얗고 그저 조용한 길이 됩니다.

생각이 번잡했으면 어지러운 길이 되지요.

발자국이 또렷한 숲속 길로 가고 오는 터이지만

마음 길 따라 다녀오는 것이기도 합니다.

산속 어느 갈림길 에서, 손 닿지 않는 높은 가지끝게 묶어놓은
빨간 리본을 보았습니다. 무등을 탔을까요? 산중에서 길잃어
버리는 사람 없으라고 눈에 잘 띄는 높은 자리에 리본을 달아
올린 마음길이 눈에 보이는 듯 했습니다.
사람사는 벙벙 숲도 산속같아서 길잃어 버리기 쉽상입니다.
도로 표지판이야 없지 않지만, 길은 사람 속에서도 잃어 버리고
욕심을 따라가다 잃어 버리기도 하는 법입니다. 그 언저리에서도,
바람타며 길을 알려주는 작은 리본이 많이 보였으면 ……

빨간 리본

산속 어느 갈림길에서, 손 닿지 않는 높은 가지 끝에
묶어놓은 빨간 리본을 보았습니다.
산중에서 길 잃어버리는 사람 없으라고 눈에 잘 띄는 높은 자리에
리본을 달아 올린 마음 길이 눈에 보이는 듯했습니다.

산책 나섰다가
멀리 못가고
돌아왔습니다.

바람 거칠어서
걷기 힘들었습니다.
극지 탐험을 하려는
것도 아니어서
시린 손끝이며
온몸으로 스미는 냉기를
무리해서 견디고
걸어야 할 까닭이
없었습니다.

옷 챙겨 입는 김에
나락을 꺼내
정미를 하기도
했습니다.

두어자루 나락을
쌀로 찧어내는데
한시간 쯤 걸린

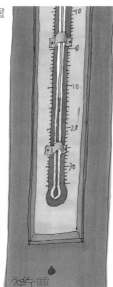

모양입니다. 일 마치고
돌아들어 왔더니 발도
시리고 손도 시립니다.

몸에 든 한기가 뜨거운
차 한잔으로 다 몰아내기
어려웠습니다.
이런 추위에 밖에서
일하는 사람들 많이 힘
들겠다 싶었습니다.

한낮인데 영하 13℃.
낡은 온도계가 그렇다고
일러 주었습니다.

차고 거친 바람 탓에
방안 공기도 빠르게
식어 버렸습니다.

덧신까지 찾아신고
한정 없이 돌아가는
보일러를 탓하고 있는
꼴입니다. 방법 없지요?

영하 13℃

일 마치고 돌아 들어왔더니 발도 시리고 손도 시립니다.

몸에 든 한기가 뜨거운 차 한잔으로 다 몰아내기 어려웠습니다.

이런 추위에 밖에서 일하는 사람들 많이 힘들겠다 싶었습니다.

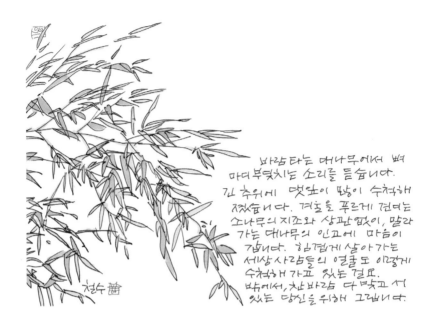

바람타는 대나무에서 뼈
마디 부딪치는 소리를 듣습니다.
긴 추위에 댓잎이 땅이 수척해
졌습니다. 겨울을 푸르게 견디는
소나무의 지조와 상관없이, 말라
가는 대나무의 인고에 마음이
갑니다. 힘겹게 살아가는
세상 사람들의 얼굴도 이렇게
수척해 가고 있는 걸요.
밖에서, 찬바람 다 맞고 서
있는 당신을 위해 그립니다.

청수

당신을 위해

겨울을 푸르게 견디는 소나무의 지조와 상관없이,
말라가는 대나무의 인고에 마음이 갑니다.
밖에서 찬바람 다 맞고 서 있는 당신을 위해 그립니다.

규모있는 건물이면 어디나
쓸고 닦는 일하는 분들 계시지요?
공중화장실에서 변기청소를
하는 여성들과 마주쳐
좀 곤혹스러웠던 기억이
남니다. 눈마주치지
않고 그저 청소에만
몰두해 있는 것도
직업상 그럴수밖에
없었겠다 싶습니다.
-죄송합니다.
-고맙습니다.
그렇게 인사를 건네도
그저 묵묵부답이셨습니다. 고맙다는 대답을 마음에 묻어 두셨을
것 짐작할수 있어 서운하지는 않았습니다. 남자분들도 대개는
아무 대꾸가 없으시거 든요. 그렇게 더러운것을 치우고 닦는 일로 한
달에 버는 돈이 70여만원 이라지요? 한달식비 9천원! 그럴조차
없어 못하는 이들이 많구요. 그나마 비정규직 이랍니다. 고용주 들의
비정함에 손가락질하지만, 그들에게 청소부는 값싼 노동력일 따름
입니다. 우리사회가 비정을 가르쳐온 터입니다. 그저, 부끄러울 뿐입니다.

철수
비정규직, 연장근무·규제.
하고, 가임·불공정·
고용유연성: 차별· 불지체로

부끄러울 따름

"죄송합니다." "고맙습니다."
그렇게 인사를 건네도 그저 묵묵부답이셨습니다.
그렇게 더러운 것을 치우고 닦는 일로 한달에 버는 돈이
70여만 원이라지요?
한달 식비 9천 원!

살다 하면, 밀짚 모자 위에 새똥이 떨어지는 경우야
없다고 할 수 없습니다. 그럴 때도 과히 불쾌하지는
않았습니다. 허공을 나는 새하고, 땅 위를 기어다니는
사람의 인연이야 그런
정도가 가당하지요.

길 가다가, 눈비도 아니고
굵은 우박도 아닌, 새떼가
하늘에서 죽어 떨어진다면
기분이 어떻겠어요?

철수

섬뜩하고 불길하겠지요?
그런 일이 세계 곳곳에서
일어났다고 합니다. 제법 과학이
발전한 시대라 전문가들이 합리적인
이유를 설명했다지만, 예전에 없던 일이 벌어지고 있는 건 사실
입니다. 하늘의 작은 이변에 우리도 놀랐지만, 하루아침에 백만
마리 넘는 소 돼지가 땅속으로 쏟아져 내린 땅은 또 어땠겠어요?

불길한 일

길 가다가, 눈비도 아니고 굵은 우박도 아닌,

새 떼가 하늘에서 죽어 떨어진다면 기분이 어떻겠어요?

하늘의 작은 이변에 우리도 놀랐지만,

하루아침에 백만 마리 넘는 소, 돼지가 땅속으로 쏟아져 내린 땅은

또 어땠겠어요?

사람이 사람을 때립니다.
폭력에 상처 입은 사람들은 죽음을 선택하기도 합니다.
견딜 수 없었다는 말입니다.
우리 사회를 문명하다고 말하기 어렵습니다.
폭력을 키우는 사회인걸요. 폭력을 조장하는 세상입니다.
사람을 사람으로 여기지 않고, 수단으로 생각하지요.
도구로 생각하고, 상품으로 생각하고, 물건처럼 여기기도
합니다. 적으로, 경쟁상대로 여기라고 표요 받기도 합니다.
밥으로, 규율로 해결하겠다는 생각은 어리석고 비현실적
입니다. 오늘도 폭력에 시드는 생명이 수없을 것을 압니다.

폭력

사람이 사람을 때립니다.

폭력에 상처 입은 사람들은 죽음을 선택하기도 합니다.

견딜 수 없었다는 말입니다.

우리 사회를 문명하다고 말하기 어렵습니다.

계룡산에 가면, 새와 순한 초식동물의 먹이가 될성싶은 작은 열매들이 보입니다. 사람의 출현을 먼저 알고 푸드득 날아오르는 새들에게는 미안하지만, 가까운 숲길 산책이, 사람에게도 필요한 일입니다. "애들아! 여기 먹을 것 있다." 그렇게 알려주고 싶지만 마음뿐입니다. 폐를 끼치고도 인사를 할 방법을 찾지 못하는거지요. 눈발 날리기시작할때 돌아왔습니다.

마음뿐

사람의 출현을 먼저 알고 푸드덕 날아오르는 새들에게는 미안하지만,

가까운 숲길 산책이 사람에게도 필요한 일입니다.

"애들아! 여기 먹을 것 있다."

그렇게 알려주고 싶지만 마음뿐입니다.

겨울숲에 작은 짐승들도
눈내려 쌓이면 힘겹다.
날렵한 짐승도 눈밭은 힘든 길이다. 먹이가 모자라요. 배가 고파요.
그래서, 사람이 사는 위험한 곳 - 마을언저리로 내려오기도 한다.
밭에는 연한 나뭇가지도 있고, 아직 서있는 옥수숫대도 있고, 콩대도
있다. 운이 좋으면 배를 채우고 숲속으로 되돌아갈수도 있다.
배가 고프고, 함께 나누어 먹을 것이 모자란다고, 숨겨놓거나, 몰래
사냥꾼에게 제 친구를 팔아먹을 생각하는 짐승도 있을까?

겨울 숲

먹이가 모자라요. 배가 고파요.

배가 고프고, 함께 나누어 먹을 것이 모자란다고, 숨겨놓거나,
몰래 사냥꾼에게 제 친구를 팔아먹을 생각하는 짐승도 있을까?

당신이 오시기를

세상의 권력은, 여전히 탐욕스럽고 비열하고 잔혹해서,
당신을 닮은 영혼을 십자가로 끌고 갑니다.
거기서 당신의 얼굴을 봅니다.
십자가의 죽음은, 어둠속에서 여전히 외롭습니다.

전쟁에는 어떤 미덕도 아름다움도 없습니다.
평화를 위한 전쟁이라는 역설도 없지 않지만, 정의를 위해서
자유를 위해서, 문명화를 위해서 라고 공언한 전쟁도 언제나
정의·자유·문명화는 물론
평화도 배신했습니다.
전쟁도, 야만과 탐욕과
비인간의 표현일 뿐입니다.

우리가 사는 이땅이
살육과 공포와 절망의
지옥으로 가서는 안되지요.
전쟁의 지옥에서 빠져나와
아슬아슬한 정전체제로
두세대를 지내고 있습니다.

종전, 전쟁에 마침표를
찍으려는 노력이 실종되어버린
현실이 뼈아픕니다.

포성을 폭죽소리처럼
여기는, 생각 없는 뚝소리에도
경악합니다.

평화롭게 살아야
생명도 온전해

지는 보이지요?
평화를 기도하는 밤.
철수

평화를 기도하는 밤

평화를 위한 전쟁이라는 역설도 없지 않지만, 정의를 위해서, 자유를 위해서,
문명화를 위해서라고 공언한 전쟁은 언제나
정의, 자유, 문명화는 물론 평화도 배신했습니다.
전쟁은, 야만과 탐욕과 비인간의 표현일 뿐입니다.

사람과 사람이 어울려사는 것도, 철수 ▨
사람과 다른 생명들과의 관계로도,
참 뻐아픈 시대를 삽니다.
이미 영혼이 떠나버린 소머리에서,
정확하게 이야기하면 죽은 소의 귀끝에서 작은 인식표하나를
발견했습니다. 하도 의심이 많아지고 정육유통에도 거짓말이
횡행하는 터라, 우리소의 사육과 유통과정을 추적할수 있도록
만든 물건인 보양입니다. 사람으로 이야기하면 주민등록증쯤이
멎지 싶습니다. 이 표식을 인식기에 집어 넣으면, 어느한수 농장에서
태어나고 자라서 어느날 무게 얼마쩌리 성우가 되었다가 도축
장어로 가서 소고기가 되었다는, 잘 정리된 기록이 떨어질까요?
초원의 기억은 그만두고, 어느 집 일소가 되어 일하다 정있는 주인
네 식구들과 교감하면 중에 슬픈이별 뒤에 죽음에 이르게 되었다는
애잔한 사연조차 없는, 고기가 되기 위한 어느 한우를 위한 조문기.

인식표

초원의 기억은 그만두고, 어느 집 일소가 되어 일하다
정 있는 주인네 식구들과 교감하던 중에 슬픈 이별 뒤에 죽음에 이르게 되었다는
애잔한 사연조차 없는,
고기가 되기 위한 어느 한우를 위한 조문기.

정수 淨水

별격적인 추위에 보일러도 힘을 쓰지 못합니다.
보일러 배관에 차있는 공기를 빼면 난방효율이 높아질거라고
한말이 기억 나서, 이틀 저녁마다 분배기와 보일러 앞에 앉아
공기섞인 물을 받아내었습니다. 마른걸레에 대야와 바가지를
챙겨들고 일하다 하니, 예술가? 그거 별것아닙니다.
역시 생활의 도구는, 대야·바가지·걸레여야 합니다.
붓끝·칼끝은 생활의 심부름꾼일때 건강해지는 법이지요.
시골에서, 단독주택에 살면서, 농사 조금 짓고 살면, 식구들 손으로
해결해야 할 일이 많습니다. 이만한 일로 기술자를 부르기도
하면 사람살일이 한둘이 아닙니다. 순환 펌프도 주문해 놓았
으니 한이틀 뒤에는 연장을 찾아 본격적으로 일하게 될겁니다.
이런 일할때 처럼 허심해질때가 없는걸요. 그게 좋습니다.

생활의 도구

마른 걸레에 대야와 바가지를 챙겨 들고 일하다 하니,

예술가? 그거 별 것 아닙니다.

역시 생활의 도구는 대야, 바가지, 걸레여야 합니다.

붓끝, 칼끝은 생활의 심부름꾼일 때 건강해지는 법이지요.

"아직 햇살이 있는 오후, 산길을 걸으면서, 아빠가
이제 겨울이라고, 겨울인걸 실감하겠다고 하였습니다.
추워진다더니, 그럴 모양입니다. 한시간쯤 걷고 났더니
귀가 아픕니다. 얕은 산능선을 따라 걷는 동안 노루 발자국을
만났습니다. 산길에 남아 있는 눈위에 찍힌 작은 발자국을
일삼아 따라가려던 건 아니었는데 내내 노루길을 걷게 되었
습니다. 호젓하게 먹이를 찾아 다니는 길에 우리가 반갑잖은
손님이 되었을지도 모르겠습니다. 조용히 다녀 오기는 했습니다.
"사람 발자국이네! 걱정 하긴 것 없겠는걸" 노루들도 그럴까요?

노루 길

얕은 산 능선을 따라 걷는 동안 노루 발자국을 만났습니다.

산길에 남아 있는 눈 위에 찍힌 작은 발자국을 일삼아 따라 가려던 건 아니었는데

내내 노루 길을 걷게 되었습니다.

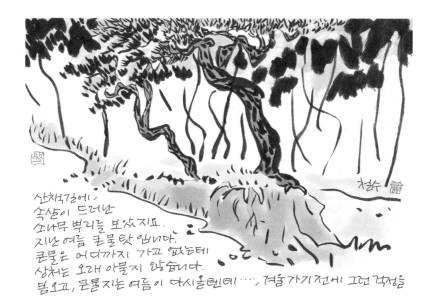

산책길에,
속살이 드러난
소나무 뿌리를 보았지요.
지난 여름 큰물 탓입니다.
큰물은 어디까지 가고 없는터
상처는 오래 아물지 않습니다.
봄 오고, 큰물 지는 여름이 다시 올텐데……, 겨울 가기 전에 그런 걱정을

큰물 탓

산책길에, 속살이 드러난 소나무 뿌리를 보았지요.

큰물은 어디까지 가고 없는데 상처는 오래 아물지 않습니다.

봄 오고, 큰물 지는 여름이 다시 올 텐데……,

겨울 가기 전에 그런 걱정을.

아침마다 나가보면
영하 10°C를 맴도는 터라
추위에 잔뜩 겁을 잡어 먹고
길을 나섰습니다.
복장에 벌써
겁 먹은 표가 나지요?

작은 뿌럼하나는 넘는
눈길이라, 문밖에
나섰다 돌아들어와
목 있는 신으로
갈아신었습니다.

숫눈길인가 하고 걸어도
짐승 발자국과는 만나기 십상입니다. 짐승의 바지런함이란……
그렇게 장터를 돌아 인적 드문 눈길을 걸어오다 뒤돌아 보면
제가 걸어온 자국이 길게 이어진 것 보게 됩니다. 가끔은 누가
디디고 간 발자국이 있어 그 자국 위에 제 걸음을 올려 보기도
하지요. 눈길에서는 발자취를 숨기지 못합니다. 옛사람이,
발자국 어지럽게 하지 말라고 경계하셨던 것 생각했습니다.

철수

발자국

그렇게 장터를 돌아 인적 드문 눈길을 걸어오다 뒤돌아보면
제가 걸어온 자국이 길게 이어진 것 보게 됩니다.
가끔은 누가 디디고 간 발자국이 있어
그 자국 위에 제 걸음을 올려보기도 하지요.

들려오는 세상 소식은 여전히 어수선한데
밤 이슥토록 하늘에 눈이 내립니다.
부지런한 눈발에 하늘 먼지는 씻겨 내려오기도
하겠지만, 사람세상의 더러움은 우리손으로
닦고 쓸어야 하는 터입니다.
곤히 풀린 개가 눈발을 뒤어다닙니다.
눈오시는 오늘하루는 너도 그렇게 자유롭게
지내라하고 돌아들어옵니다.
여기는 눈내립니다. 거기, 사시는 터는 어떠신지.
안부를 여쭙습니다.
 철수

눈발

들려오는 세상 소식은 여전히 어수선한데
밤 이슥토록 하늘에 눈이 내립니다.
부지런한 눈발에 하늘 먼지는 씻겨 내려오기도 하겠지만,
사람 세상의 더러움은 우리 손으로 닦고 쓸어야 하는 터입니다.

봄

물흐르고 꽃피는 자리
기별먼 기쁜 곳

아침 하늘을 가르지르는 새들에게 인사합니다.
- 아침새들아, 밥은 먹고 다니니?
얼굴이 좋아 보인다!
도시의 아침거리를 바삐 움직이는 사람들에게도 인사
하는 목소리가 있을까요?
- 아침 사람들! 아침은 먹고 나왔나요?
얼굴이 피곤해 보이네요! 기운 내세요! 지친 표정으로
아침을 맞는건 새들에 예의도 아니지요? 건수

인사

-아침 새들아, 밥은 먹고 다니니? 얼굴이 좋아 보인다!

-아침 사람들! 아침은 먹고 나왔나요?

얼굴이 피곤해 보이네요! 기운 내세요!

새벽에는 살얼음 보이고 한낮에는 완연한 봄입니다.
그래도 꽃이 피고, 그래도 새움이 터올라옵니다.
조금 추위도 견디고 어려워도 견딥니다.
바람도 새벽 추위도 그저 맞고 그저 참고 기다립니다.
그게 사는 방법이고 지혜 아니라고 할수 있나요?
그렇게 일찍 서둘러 와서, 봄 전령사 노릇을 하는 꽃들
속에 서 있는 봄날입니다. 거기서 배울것 있겠다고
혼자 생각합니다. 꽃놀이 떠도 왔나요? 없는자리가 봄소경.

조금 추위도

새벽에는 살얼음이 보이고 한낮에는 완연한 봄입니다.

그래도 꽃이 피고, 그래도 새움이 터 올라옵니다.

조금 추위도 견디고 어려워도 견딥니다.

바람도 새벽 추위도 그저 맞고 그저 참고 기다립니다.

VVIP라는 표현이 있습니다. VVVIP도 곧 나오게 될테지요!
어느 귀족아파트가 있는데, 10%쯤 되는 임대아파트 입주자들
별도의 통로와 승강기를 만들어서 '특별대우'한다고합니다.
임대 아파트나 얻어 사는 사람은 '특별히 중요한 사람'에 들지
않는다는 생각 이겠지요? 솔직하기는 하네요. 미친 거지요?
마음에 인간에 대한 차별·멸시가 있거든, 적어도 그만큼 은,
아직 인간이 덜 되었다고 생각하는게 옳습니다. 못난, VVIP들!!

못난 VVIP

어느 귀족 아파트가 있는데, 10퍼센트쯤 되는 임대 아파트 입주자를
별도의 통로와 승강기를 만들어서, '특별대우'한다고 합니다.
임대아파트나 얻어 사는 사람은 '특별히 중요한 사람'에 들지 않는다는 생각이겠지요?
솔직하기는 하네요. 미친 거지요?

일찍 어두워진 틈에서 서산에 기우는 초승달을 보았습니다. 마음 무거운 세상소식이 하도 많아서 얼굴조차 초췌해지는 기분으로 여러날 지내던 터라 오래 달바라기하다 들어왔습니다. 이 좋은 하늘아래, 이 아득하게 멀고 큰 세계에 이렇듯 사소한 생명으로 와 살면서, 때 되면 떠나 흩어져 가게 될 것도 알면서, 우리 겨우 이렇게 더러워져서 살아야 하는 걸까, 고작 그런 생각이지요. 늦겨울 밤하늘은 이렇게 좋습니다. 사람이 좋아질 차례지요!

달바라기

이 좋은 하늘 아래,

이 아득하게 멀고 큰 세계에 이렇듯 사소한 생명으로 와 살면서,

때 되면 떠나 흩어져 가게 될 것도 알면서,

우리 겨우 이렇게 더러워져서 살아야 하는 걸까.

철수

숲에 들어 보면 압니다.
큰나무 아래서 여린 나무가 자리잡아가고 있는 것을!
소나무 아래 참나무. 참나무 아래 소나무 일때도 있지요.
언젠가 어린나무가 큰나무를 이겨 버릴 테지만, 큰나무가
작은나무를 지워버리지 못합니다. 자연은 그렇게 평등하고!

큰 나무 아래

숲에 들어보면 압니다.
큰 나무 아래서 여린 나무가 자리 잡아가고 있는 것을!
언젠가 어린 나무가 큰 나무를 이겨버릴 테지만,
큰 나무가 작은 나무를 지워버리지 못 합니다.

봄이 오시느라고 바람이 거친날 많습니다.
두루 평안하시리라 믿습니다. 봄은 일도 많습니다.

봄이면 봄마다, 겨울지난 농기계며 시설에 두어 가지
사단이 납니다. 봄이 편안하게 지나가는 법이 없으니
봄은 참 어려운 계절입니다. 이 계절에 세상 떠나시는
어른들이 제일 많은 것도 새로 시작하기 어려움을 말하는
듯합니다. 여러날 속을 썩인 판정을 오늘 끝냈습니다.
파이프 연결점에 바람이 조금 새고 있는걸 몰랐습니다.
고치고 났더니 배수관도 새는 터가 있어 땅을 파고 새로
연결했습니다. 콸콸 쏟아지는 물줄기를 보고 아내가 박수
를칩니다. 찬바람 속이라고, 아내가 뜨거운차를 내다주고.

어려운 계절

봄이면 봄마다 겨울 지난 농기계며 시설에 두어 가지 사단이 납니다.

이 계절에 세상 떠나시는 어른들이 제일 많은 것도

새로 시작하기 어려움을 말하는 듯합니다.

춘분도 지났는데 폭설이 내립니다.
꽃눈을 시새운다는 싸늘한 날씨에, 쏟아지는 함박눈이 당혹스럽
기는 하지만 있을 수 있는 일입니다. 오시는 눈은 오시라 하고, 그저
오는 눈을 다 맞는 것도 방법입니다. 세상에 모든 나무들과 풀잎이
그렇게 삽니다. 더러운 삶도, 안타까운 삶도, 가련한 삶도 많아서
이승을 사는 마음이 자주 무겁지만, 그것도 조용히 눈발을 맞듯……

오시는 눈

꽃눈을 시새운다는 싸늘한 날씨에,
쏟아지는 함박눈이 당혹스럽기는 하지만
있을 수 있는 일입니다.
오시는 눈은 오시라 하고, 그저 오는 눈을 다 맞는 것도 방법입니다.

나무 한 그루 심을 형편이 셨는지요?
따로 심지 않아도 나무그늘 · 청정한 숲
다 누릴수 있으니 고맙습니다.

산수유 핍니다.
저도 생각 있어 피는 거지요.
그 꽃더러, "넌 왜 노란거야?"
"넌 왜 남들 피기전에 나대는 거냐?"
그렇게 묻는 천치들도 있을까요?
대학생들이 등록금 걱정으로 아우성
입니다. 꽃처럼, 터져나올 때 되었지요.

터져 나올 때

꽃더러, "넌 왜 노란 거야?" "넌 왜 남들 피기 전에 나대는 거냐?"
그렇게 묻는 천치들도 있을까요?
대학생들이 등록금 걱정으로 아우성입니다.
꽃처럼 터져 나올 때 되었지요.

백목련 겨우 피는 봄날, 동쪽 바닷가 해안도로 에서
바다 쪽 콘크리트 방벽,위에 배를 깔고 앉아서 꼼짝
않는 갈매기를 보았습니다. 봄은 체온관리 어려운 계절.
햇볕에 따뜻해진 시멘트 덩이에 앉아 봄을 덥히려는
생각인지, 지나는 자동차 기척에도 별무 반응 입니다.
생명은 그렇게 지키는 거지요. 사람처럼, 지조 생각하고,
명분생각하고, 의리·대의·염치·신념 같이 쉽지 않은
고민해야 하는 짐승은 아니니까요. 양지와 아랫목만
좋아사는 사람 처럼 한심해 보이지 않는 것 그 때문 일까요?

갈매기

바다 쪽 콘크리트 방벽 위에 배를 깔고 앉아서
꼼짝 않는 갈매기를 보았습니다.
생명은 그렇게 지키는 거지요.
사람처럼 지조 생각하고 명분 생각하고
의리, 대의, 염치, 신념같이 쉽지 않은 고민해야 하는 짐승이 아니니까요.

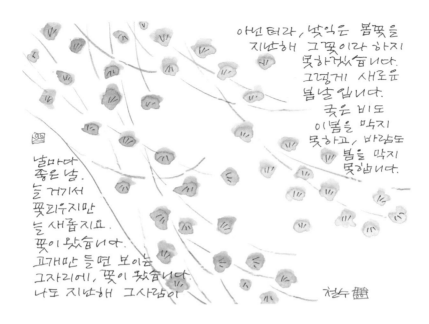

아닌 터라, 낯익은 봄꽃을
지난해 그 꽃이라 하지
못하겠습니다.
그렇게 새로운
봄날입니다.
궂은 비도
이 봄을 막지
못하고, 바람도
봄을 막지
못합니다.

날마다
좋은 날.
늘 거기서
꽃 피우지만
늘 새롭지요.
꽃이 왔습니다.
고개만 들면 보이는
그 자리에, 꽃이 왔습니다.
나도 지난해 그 사람이

철수

날마다 좋은 날

꽃이 왔습니다.
고개만 들면 보이는 그 자리에, 꽃이 왔습니다.
나도 지난해 그 사람이 아닌 터라,
낯익은 봄꽃을 지난해 그 꽃이라 하지 못하겠습니다.

밥한그릇에도 하늘이 고스란하다고. 말씀하신 지혜 깊은 이도 계십니다. 사람도 그렇게, 시공의 모든 기운이 힘을 보태서 태어난 것 짐작하기 어렵지 않습니다. 우리들이 숨쉬는 대기도 그렇고 물속생명들의 세계인 바다 역시 숨쉬기 어려운 오염을 겪고 있을겁니다. 물고기의 눈물도 그림으로나 그려 볼 수 있을 뿐입니다. 죄많은 사람들 탓에 그 깊은 바다에서 속수무책으로 고통을 겪을 생명들을 생각하

철수

고 있습니다. 방사능·환경오염의 주범인 우리들은 나날없이 욕심을 내려놓지 못하고 삽니다. 개과천선은 어렵겠지요?

물고기의 눈물

물고기의 눈물은 그림으로나 그려볼 수 있을 뿐입니다.
죄 많은 사람들 탓에 그 깊은 바다에서
속수무책으로 고통을 겪을 생명들을 생각하고 있습니다.

비가 오시려나? 그럴지도 모르지요.
봄, 그리고 비! 괜찮은 조합입니다.
사랑, 그리고 눈물 처럼! 가지 끝에서
조금 더 머물러 있을 수 있었을 꽃에게
조금 불순한 일이겠지만, 가지끝도
흙위도 꽃이 있을 법한 자리입니다.
꽃에게는 서운한 기색도 원망하는
표정도 보이지 않습니다. 비 오시거든 꽃 있는
자리 한번 보세요. 만개와 낙화가 한 운명이고
한 얼굴입니다. 청춘, 당신들 만 호시절일 리가 없다구요!

봄, 그리고 비!

비 오시거든 꽃 있는 자리 한 번 보세요.
만개와 낙화가 한 운명이고 한 얼굴입니다.
청춘, 당신들만 호시절일 리 없다구요!

다시 봄비가 내립니다.
맑은 빗물은 다시 볼수 없을 겁니다. 황사에 섞여 오던 오염
물질 걱정은 방사성 물질에 비하면 차라리 애교스러웠습니다.
대지도 힘들고 큰바다도 힘들어 보이는데, 땅위에 가득 새생명
많이 올라옵니다. 대지에서 모성을 발견하기 어렵지 않습니다.
인간의 모성은 땅이 흔들리고 있지요? 생명이 춤추는 봄입니다.

땅 위에 가득

맑은 빗물은 다시 볼 수 없을 겁니다.
황사에 섞여 오던 오염 물질 걱정은 방사성 물질에 비하면 차라리 애교스러웠습니다.
대지도 힘들고 큰 바다도 힘들어 보이는데
땅 위에 가득 새 생명 밀어 올립니다.

오래 농사하고 산 친구이야기가, 요즘 늦어진 봄이 예전
날씨 되찾는 것 아닌가 싶다고 합니다. 망종 무렵에
보리 버고 벼심던 이야기도 들었습니다. 그건 옛일이고,
대문 앞 논을 갈고 벼지질까지 마쳤습니다. 멋칠 뒤에
모심을 계획입니다. 덕분에 논이, 거울처럼 주변 풍경을
고스란히 비추고 있습니다. 평평지수가 이랬겠구나!
아직 공부가 있어야 할 사람이니 논에서도 배울것을 찾고
밭에서도 공부거리를 찾습니다. 밑줄 쫙 쳐두어야 할 대목
이 적지 않습니다. 허심한 듯 무심한 듯 말없이 제 할일
다하는 초목의 강의는 온종일 이어지는 열강입니다.

밑줄 쫙

아직 공부가 있어야 할 사람이니

논에서도 배울 것을 찾고 밭에서도 공부거리를 찾습니다.

허심한 듯 무심한 듯 말없이 제 할 일 다 하는 초목의 강의는

온종일 이어지는 열강입니다.

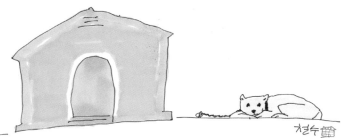

제집 늙은개와 갈등이 좀 생겼습니다.
개집 주변을 재개발(?)할 일이 있어서 비가림하기 어려
워 졌습니다. 그래서, 새로 구입한 개집을 분양해 주기
로 했습니다. 꽤 모양 있는 집입니다. 새수런 함께
살아온 정리를 생각해서도 그만한 예의는(?) 갖추어야
한다는 생각이 있었습니다. 그런데, 새집에 입주할 의향이
없는 모양입니다. 사전에 협의나 합의를 거치지는 못했지
만, 이만큼 배려했으면 저도 염치가 있어야하는것 아닌가
싶었습니다. 개가 주인 닮는다는 말이 떠오르는 건 왜일까요?

개집

개집 주변을 재개발(?)할 일이 있어서 비 가림하기 어려워졌습니다.

그래서, 새로 구입한 개집을 분양해주기로 했습니다.

그런데, 새 집에 입주할 의향이 없는 모양입니다.

개가 주인 닮는다는 말이 떠오르는 건 왜일까요?

바빠 일손 놀리다가 인기척 있어 고개만 돌렸더니,
아내가 찔레순 하나 입에 넣어줍니다.
달삭하고 아삭하게 씹히는 맛이 괜찮았습니다.
이런 맛의 봄도 있구나! 싶었습니다.
저희 요즘 정말 바쁘고 힘들게 지내거든요.
6월에 전시하기로 해서 그 준비에 여념이 없는데다
농번기 잖아요. 저보다 아내는 더 일이 많습니다.
그 와중에 나물 조금 뜯어다 말린다더니 찔레순을 다
꺾어다 주네요. 잠깐이지만 마음 쉬는 순간이었어요.

이런 맛

바빠 일손 놀리다가 인기척 있어 고개만 돌렸더니,
아내가 찔레순 하나 입에 넣어줍니다.
달삭하고 아삭하게 씹히는 맛이 괜찮았습니다.

소매밑 아시지요?
한복 소매 끝 넉넉한
자락에 슬멋
찔러 넣어주는
부정한 돈을
이르는 이름입니다.
감시하고 감독하라고
부여한 자리를
뒷돈 챙기는데 쏜, 청수

소매밑에나 관심을 두는 한심한 것들 참 많습니다.
벼슬이라고 생긴건 예외가 없네요.
세상을 위해 일하라고 자리를 만들고 돈도 만들어
주었는데, 자신을 위해 그자리를 활용하고,
도둑질에 기꺼이 가담하는 작태를 수없이 봅니다.
짐작할 만 하지요? 다 알겠습니다!
국민들 불쌍하지만, 자업자득 이기도 합니다.
앞바른 소리를, 철없고 할일 없어하는 말로 여겼으니……

소매 밑

감시하고 감독하라고 부여한 자리를 뒷돈 챙기는 데 쓴,

소매 밑에나 관심을 두는 한심한 것들 참 많습니다.

국민들 불쌍하지만, 자업자득이기도 합니다.

여느날 재 밤낮 없이 칼질을 합니다.
이렇게 일하면 손가락 끝마디에 군살이 배기고 손가락에는
군육이 생깁니다. 오래 미루어온 일을 막판에 쏟아하려니
별수 없습니다. 자업자득 입니다. 고생 좀 해야 합니다.
놀고 먹지도 않았는데 이럽습니다.
평생 바삐 일하라는 팔자(?)라고 생각하고 싶어요.
판화 새기느라 목판을 다루다가, 잠시 밭에나가 밭흙을 파
헤쳐 보았습니다. 갈아엎기는 이르지만, 삽날이 꽤 들어가는
것 보니 해동이 멀지 않습니다. 밭일과 판화 새기기가 참 많이
닮았다고 느낍니다. 왜냐구요? 둘 다 '파먹고 사는 일'이거든요.

파먹고 사는 일

판화 새기느라 목판 다루다가 잠시 밭에 나가 밭 흙을 파헤쳐보았습니다.

갈아엎기는 이르지만, 삽날이 꽤 들어가는 것 보니 해동이 멀지 않았습니다.

밭일과 판화 새기기가 참 많이 닮았다고 느낍니다.

평안하신지요?
봄비오시는 날. 봄비도 좋네요!
가물던 뒤끝이라, 아직은 한방울도 흘러지 않고, 오는대로
다 고스란히 흙에 스미고 있습니다. 단비지요.
봄비 데려가고 꽃샘추위 온다지만, 흙속에서 기다리고 있는
생명들 거침없이 존재를 드러낼겁니다. 춘동하는 거지요.
그럴 때가 되었는 걸요.
어느 비에 젖어야, 봄생명 처럼 거침없이, 온 존재를 아름
답게 드러내고 열어 보이며 살아갈 수 있을까?
부끄럼도, 주저도, 두려움도, 그리고 게으름도 많은, 부끄러운
삶을 보드라운 봄비 속에 마른 화분처럼 내어놓고 싶은 날.

단비

어느 비에 젖어야. 봄 생명처럼 거침없이,

온 존재를 아름답게 드러내고 열어 보이며 살아갈 수 있을까?

부끄럼도, 주저도, 두려움도, 그리고 게으름도 많은,

부끄러운 삶을 보드라운 봄비 속에 마른 화분처럼 내어놓고 싶은 날.

밥 좋아하세요?
요즘은 다른 음식에 밥을
곁들이는 편인듯 해서요.
살림이 넉넉해진 셈이라
유감스러워 할 건 아니지만,
`쌀'이 걱정 입니다.

쌀 좀 찧어 놓으라는걸 천수 [印]
깜빡했습니다.
자가 정미는 섬세한 가공이 어렵지만 언제든 신선한 쌀을
얻을 수 있지요. 현미도 가능하고 씨눈이 살아있는 반현미도
가능합니다. 백미도 물론 이지요. 한끼 분 쌀값은 200원을
넘지 않습니다. 라면 한개 얼마지요? 커피 한잔 은요?
햄버거. 피자한쪽 얼마쯤 하나요? 따지자는 건 아닙니다.

쌀밥

한 끼분 쌀값은 200원을 넘지 않습니다.

라면 한 개 얼마지요? 커피 한잔은요? 햄버거, 피자 한 쪽 얼마쯤 하나요?

따지자는 건 아닙니다.

땅이 풀리고 봄비 넉넉하게 내리고 난 들에서
젊은 친구가 퇴비 자루를 들고 다니며 밭에 비료를
뿌리고 있습니다. 큰 퇴비 포대를 가볍게 들어 나르는
걸음걸이도 가뜬합니다. 어느 집에 착한 아들이, 봄
농사 힘드는 일 많은 줄 알아서 일손 거들러 내려왔나
봅니다. 늙어가는 시골 마을에서 흔치 않는 일입니다.
빨간 외투가 밭골 따라 부지런히 오가더니, 더 해야
할 일 없느냐고 물으러 집에 들어옵니다.
점심 먹고 논에 따라들 널는 일도 마저 하자고 하는
아버지의 목소리가 들립니다. 저희 집 이야기입니다.
부자가 함께 놀일까지 다 마치고 나니 큰짐 내려놓
은 기분입니다. 밭 조금 갈아서 감자 넣자고 하네요.

아들

땅이 풀리고, 봄비 넉넉하게 내리고 난 들에서
젊은 친구가 퇴비 자루를 들고 다니며 밭에 비료를 뿌리고 있습니다.
어느 집에 착한 아들이,
봄 농사 힘드는 일 많은 줄 알아서 일손 거들러 내려왔나 봅니다.

큰살림 에서 퇴비가 왔습니다. 논둑에 일정한 간격으로 내려놓았습니다. 유기농 벼농사에 밑거름으로 넣으려는 거지요. 큰살림 퇴비 넣는 것 하고, 우렁이가 쏟아내는 배설물에, 빗물과 황사 따위로 자연 유입 되는 거름기가 전부지요. 아! 볏짚 되돌려 주는 것도 있네요. 웃거름은 일체 하지 않습니다. 그래서 조금 약한듯 보이는 벼가 되지만, 결국은 나락이 충실한 이삭이 달리게 되고 병해도 적습니다. 무성하게 키우면 병이 많아요! 비만이 병을 부르는 것과 다르지 않습니다. 농사정보 였습니다!

농사 정보

웃거름은 일체 하지 않습니다.

그래서 조금 약한 듯 보이는 벼가 되지만,

결국은 나락이 충실한 이삭이 달리게 되고 병해도 적습니다.

무성하게 키우면 병이 많아요! 비만이 병을 부르는 것과 다르지 않습니다.

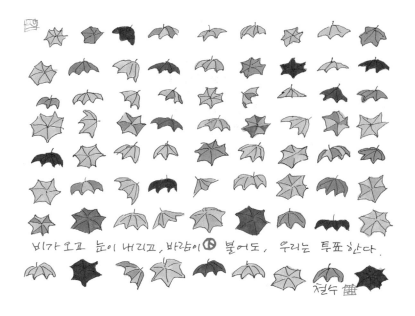

우리는

비가 오고 눈이 내리고, 바람이 불어도,
우리는
투표한다.

천수關

모처럼 뒤란에 갔다가, 참나무 둥치에 돋아있는 표고버섯 만났습니다. 아직 손톱만한 새끼표고가 많지만 따다가 상에 올릴만큼 자란 것들도 보입니다. 언제 자랐는지 모르게 조용히 제 모습 갖추어가는 자연의 생명들 볼때마다 새삼스럽게 경이를 느낍니다. 말로 다 해결하는 나와 이웃들 생각하면, 작은 생명들의 말 없는 자기완성은 수행자의 침묵처럼 엄숙하고 아름답습니다. 참나무 둥치를 돌려 앉혀 느라 떨어진 표고버섯하나 가져다 책상머리에 올려 두고 봅니다. 오늘은 네가 내 스승이다! 버섯 뿐인가요? 봄 산마다들 거침없이 돋아나는 풀빛 생명들 예의 없이 그렇게 살아갑니다.

표고버섯

언제 자랐는지 모르게 조용히 제 모습 갖추어가는 자연의 생명들 볼 때마다
새삼스럽게 경이를 느낍니다.
말로 다 해결하는 나와 이웃들 생각하면, 작은 생명들의 말없는 자기완성은
수행자의 침묵처럼 엄숙하고 아름답습니다.

철수

예쁘게 살던 총각이 각시 얻어 장가들게 되었다고 청첩을
했습니다. 노총각·노처녀들의 짝짓기라도 달뜨고 설레는
기분을 감추지는 못합니다. 저희들이야 안 그런 척하려
하겠지만 그게 어디 쉽나요? 당연히 좋겠지요! 좋아야
하구요. 조건이며 상관 없이 둘이 함께 하는 것 만으로도
충분하다는 처녀 총각들 닮아지면 좋겠습니다. 인생의
깊은 뜻이, 짝 만나 애낳아 기르고 땀흘려 일하고 사는
거기 있는 거지, 뭐가 더 있겠어요! 안 그런가요?

짝

인생의 깊은 뜻이, 짝 만나 애 낳아 기르고
땀 흘려 일하고 사는 거기 있는 거지,
뭐가 더 있겠어요!

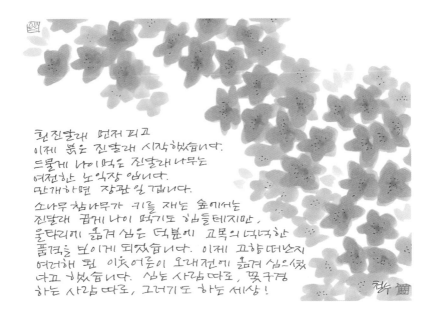

흰 진달래 먼저 피고
이제 붉은 진달래 시작했습니다.
드물게 나이먹은 진달래나무는
여전한 노익장 입니다.
만개하면 장관 일 겁니다.
소나무 참나무가 키를 재는 숲에서는
진달래 곱게 나이 먹기도 힘들테지만,
울타리께 옮겨 심은 덕분에 고목의 늠름한
품격을 보이게 되었습니다. 이제 고향 떠난지
여러해 된 이웃어른이 오래전에 옮겨 심으셨
다고 하셨습니다. 심는 사람 따로, 꽃구경
하는 사람 따로, 그러기도 하는 세상!

진달래

흰 진달래 먼저 피고 이제 붉은 진달래 시작했습니다.

드물게 나이 먹은 진달래나무는 여전한 노익장입니다.

심는 사람 따로, 꽃구경 하는 사람 따로,

그러기도 하는 세상!

천수

죄없는 수양버들이, 알레르기를 일으킨다는 오명과함께
보기 어려워 졌습니다. 물가에서 물을 정화하는 역할도
하고, 이건 봄이면 연두빛 발을 드리운듯 아련하게 새앞을
피워냅니다. 그 밑에서 사랑도 엮어 내던 한시절 있어옴
건 춘향전이 증거하고 있지요. 양반 쌍놈의 벽을 뛰어넘는
사랑이야기 대신 남녀의 등급을 매겨 혼인을 엮는 중매회사가
득세하는 현실과 수양버들의 도태가 따로 가는 것 아니었네요.

수양버들

죄 없는 수양버들이 알레르기를 일으킨다는 오명과 함께 보기 어려워졌습니다.

그 밑에서 사랑도 엮어내던 한 시절 있어온 건

춘향전이 증거하고 있지요.

잠시 열어놓고 하루 다녀 온 날, 간밤에 돌아오는
우리 내외를 보신 마을 어른은 고추심는 것 거드신다고
올라오셨습니다. 오후께는, 깨심기로 한 밭에 예고없이
와서 깨를 심어 주고 계신 이웃아주머니 있었구요. 쉬고
싶었을 아내는 깨밭으로 다시 나갔습니다. "아저씨 너무
바빠서 언제 하겠느냐고" 하셨다네요. 이렇게, 갚지도
못할 신세를 지고, 폐를 끼치고 삽니다. 이런 봄! 좋지요?

신세

간밤에 돌아오는 우리 내외를 보신 마을 어른은
고추 심는 것 거드신다고 올라오셨습니다.
오후에는, 깨 심기로 한 밭에 예고 없이 와서
깨를 심어주고 계신 이웃 아주머니 있었구요.
이렇게, 갚지도 못할 신세를 지고, 폐를 끼치고 삽니다.

늦도록 비가 내립니다. 하늘에서 내린 만큼, 틀림없이
꼭 그만큼 땅이 받아 안습니다. 논에도 물이 넉넉하게
고였습니다. 그 논에 모심을 채비를 마쳤습니다.

천수

세상 어지러워도 때 놓치지 말고 심을 것 심어야지요.
빗물이 눈물 같습니다. 파종 때 놓치지 말아야겠습니다.

빗물

늦도록 비가 내립니다.
하늘에서 내린 만큼, 틀림없이 꼭 그만큼 땅이 받아 안습니다.
논에도 물이 넉넉하게 고였습니다.
그 논에 모 심을 채비를 마쳤습니다.

초록의 봄 풍세는 대략 끝이 났습니다.
어디를 돌아봐도 빈자리 보이지 않고, 산과 들은 초록세상
입니다. 그 안에서도 먼저 제 역할을 마치고 군래해진
기색으로 섰는 존재들 있습니다. 병아리꽃 다 지고 난 줄
알았는데 늦게 핀 꽃 한송이 힘점처럼 박혀 있습니다.
그때 봐야 한철은 지났거지요.
모란 큰 꽃잎이 다지고 초록 잎만 무성해 있는 옆에, 희고
붉고 노란 작약이 한창입니다. 여기서는 아카시아도
한창입니다. 라일락도 이때가 그때. 소중한 제철이지요!
비닐하우스 일하다 나와 보니, 큰 논둑위에 크로바도 한창이라
흰꽃이 자욱하게 피어 있습니다. 장화신고 일하다 하면
걸음걸이 대범해져서 크로바 꽃밭을 마구 밟으며 걸어
나오기도 합니다. 오늘도 그랬습니다.

자욱하게

어디를 돌아봐도 빈자리 보이지 않고, 산과 들은 초록 세상입니다.
비닐하우스 일하다 나와 보니, 큰 논둑 위에 크로버도 한창이라
흰 꽃이 자욱하게 피어 있습니다.

고추밭에 말뚝 박으려고
시작했더니, 아내가 와서
깨밭에 방초막 먼저
깔자고 합니다. 하자는 대로 해야지요.
깨순 예쁘게 올라오는
밭에서, 고랑에 풀 올라오지 말라고
두툼한 덮개를 씌웁니다.

깨만 먹여 살리겠다는 심보지요. 모두 똑같은 생명인데……
고랑에 명아주가 소복하게 올라옵니다. 죽으면 아깝다고,
이웃이 와서,
명아주 순을 꺾습니다. 명아주도 좋은 나물이지요.
다 꺾고 나서, '강은 언제나~ 강초자로 흐르지……
저희 집에도 그래도 바다로 갑니다.' -노무현어록에서
한소쿠리 내려주고 가셨습니다. '그래도 바다로'
 한글수 2012

명아주

깨순 예쁘게 올라오는 밭에서, 고랑에 풀 올라오지 말라고 두툼한 덮개를 씌웁니다.
깨만 먹여 살리겠다는 심보지요.
고랑에 명아주가 소복하게 올라옵니다.
죽으면 아깝다고, 이웃이 와서, 명아주순을 꺾습니다.

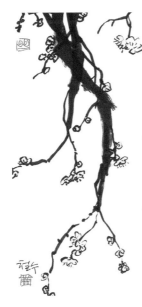

매화 다녀가고 나면 매실 올 겁니다.
영험 있는 점쟁이 아니어도 다 아는 거지요.
복숭아꽃 지고 나면 복숭아고
자두꽃 지고 나면 자두 옵니다.
벚꽃 떠난 자리에 벚지 어김없고,
대추꽃 달콤한 향기 사라지면 대추가
시작합니다. 그 무렵에는 머루꽃 지고
머루가 빽빽하게 되겠지요.
그렇게, 어김없이 오고 가는 덕분에
벚모들 심어 가을 걷이들 기다릴 수 있습니다.
콩꽃 보면서 메주 쑬 생각해도 좋은 것,
다 생명의 약속이 엄정하기 때문입니다.
허언은 사람만 하는 짓입니다. 사람만!

생명의 약속

매화 다녀가고 나면 매실 올 겁니다.

영험 있는 점쟁이 아니어도 다 아는 거지요.

콩꽃 보면서 메주 쑬 생각해도 좋은 것, 다 생명의 약속이 엄정하기 때문입니다.

허언은 사람만 하는 짓입니다.

여름 들면서 쌈채가 넉넉해 졌습니다.
쌈거리 좀 뜯어오라하면 비닐하우스끼가서 갖은 쌈채를
작은 소쿠리에 넘치도록 담아옵니다. 상점 진열대 대신
텃밭에서 따오는 푸성귀로 식탁을 풍성하게 채우는 것도
즐거운 일이지만, 상추는 어김없이 상추의 맛으로, 쑥갓은
에누리 없는 쑥갓의 향으로, 청경채·겨자채·치커리……
어느 것 하나 제향기·제맛을 버리지않는 걸 보고 배우는
재미도 있습니다. 사람이 사람의 면모를 지키고 사는게
이적틈 어려운 세상이라 그럴까요?
어느날 뜨거운 날씨에
비도 없어서,
밭작물들은
목이 마른듯
보입니다.
타죽을 지언정
저를 버리지는
않을 것을 압니다. 목마른 초록의 생명들 곁에 서성이는 날.

철수

푸성귀

텃밭에서 따 오는 푸성귀로
식탁을 풍성하게 채우는 것도 즐거운 일이지만,
상추는 어김없이 상추의 맛으로, 쑥갓은 에누리 없는 쑥갓의 향으로,
어느 것 하나 제 향기, 제 맛을 버리지 않는 걸 보고 배우는 재미도 있습니다.

여름

한여름에는
시원한 바람을
쏘이라.

화조군

해가 나서 보송보송해진 초록이 바람과 나누는 대화는 무슨 이야기 일까 궁금해 집니다. 사람이나 꽃들이나 작은새와 풀벌레까지, 자연에서 함께 사는 존재들 모두 하늘의 마음 아닐까요? 하늘과 땅이 나누는 이야기 일지도 모르지요.

생명이 저마다 아름답게 제 노래를 부르고 제 빛깔로 제 꽃을 피우는 세상이 되면, 하늘과 땅이 나누는 이야기도 정로 아름답고 따뜻해지겠네요. 사람도 사람으로 살아야하는테 …

하늘과 땅이 나누는 이야기

해가 나서 보송보송해진 초록이 바람과 나누는 대화는
무슨 이야기일까 궁금해집니다.
사람이나 꽃들이나 작은 새와 풀벌레까지,
자연에서 함께 사는 존재들 모두 하늘의 마음 아닐까요?

욕심으로 쌓은 건, 예외 없어요.
번뇌이고 고통입니다.
성공이고 행복이라고요?
얻고, 쥐고, 품은 것이
명예·돈·희망 같은 것이라
쌓이고 높아지고 단단해지면
더 좋겠다고요? 그럴까요?
그래도 좋고, 그래야 할까요?
번뇌와 고통이, 아름다운 얼굴로
찾아오는 법이지요. 행복의 얼굴로!

번뇌

욕심으로 쌓은 건, 예외 없어요. 번뇌이고 고통입니다.

성공이고 행복이라고요?

얻고, 쥐고, 품은 것이 명예, 돈, 희망 같은 것이라

쌓이고 높아지고 단단해지면 더 좋겠다고요? 그럴까요?

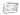

늦여름 따가운 햇살에
이삭이 익어갑니다.
햇살이 벼이삭에만 오실리 없어
강아지풀·명아주·질경이도
에누리 없이 그 햇살 아래서 씨앗을 맺습니다.
아직 철이 든 줄 알면서도 이삭에서 벼낱알을 떼어
얼마나 익었는지 씹어 봅니다. 급하면 말려서 죽이나 떡이라도
되겠다 싶지만 추석 지나야 용군 쌀을 얻겠습니다.
햇살은 초목을 가리지 않고, 초목은 조바심 하는 기색 없습니다.
이삭을 훑는 손이 부끄럽습니다. 조바심하는 마음을 들킨듯해서.

조바심

햇살은 초목을 가리지 않고, 초목은 조바심하는 기색 없습니다.

이삭을 훑는 손이 부끄럽습니다.

조바심하는 마음을 들킨 듯해서.

어떤 어른이, 돌아가시기 전에 메일을 보내 두셨다네요.
문자를 보내셨다고 했나? 그랬는지도 모르겠습니다.
내용이 압권입니다. 벗들에게 보내는 글이라 평어처럼,
- 나 별세 중이다.
 그대들도 별세중임을 명심하라.

편안으로 돌아가셨다는데,
병문안 온 친구와 병원밖에 나와 담배 두어 대 피우고
들어가시기도 하셨다네요. 죽음과 편안하게 만나 떠나신
어느 별세소식이 가을보다 유쾌하기만 했습니다. 깊은 가을.

별세

어떤 어른이, 돌아가시기 전에 메일을 보내두셨다네요.

-나 별세 중이다.

그대들도 별세 중임을 명심하라.

태풍의 거대한 소용돌이는 국경에서 머뭇거리지 않고 제 갈 길을 갔습니다. 아직 다 떠나지 않는 바람이 산야의 초록을 흔들고 있기는 하지만 위력은 없습니다. 거칠게 부는 바람을 견디고 섰는 수수의 분투에 여러차례 눈길이 갔습니다. 장엄했기 때문이지요. 역경과 위기를 견디고 굴하지 않는 생명력의 다른 이름은 용기고 의지겠지요? 상대의 위력에 지레 겁먹고 자포자기하는 자연은 없는 듯합니다. 사람도 그런 자연의 일부인 것 아시지요? 태풍 아니었으면 수수밭의 장엄도 못 볼 뻔했습니다.

수수밭

거칠게 부는 바람을 견디고 섰는 수수의 분투에 여러 차례 눈길이 갔습니다.

장엄했기 때문이지요.

상대의 위력에 지레 겁먹고 자포자기하는 자연은 없는 듯합니다.

사람도 그런 자연의 일부인 것 아시지요?

처서 지나고 나니, 밭에서
거두어 오는 것 마다 초췌한
중년들처럼 볼품 없는 것이
많아집니다. 병도 탓이지만
때가 그렇게 된 거지요!
'퇴행성'의 불편을 겪는
나이 때문인지, 못난이
오이·참외·가지·토마토가
오히려 가상해 보입니다.

못난이

처서 지나고 나니, 밭에서 거두어오는 것마다 초췌한 중년들처럼
볼품없는 것이 많아집니다.
'퇴행성'의 불편을 겪는 나이 때문인지,
못난이 오이, 참외, 가지, 토마토가 오히려 가상해 보입니다.

연세 높으신 부모님이 제집에 여러날 씩, 지내시는 일은
여간해 없었는데, 말복부터 내려와 계십니다.
남은 아파트를 손보는 동안 집을 비워야 하는 터라
불편한 여름을 겪게 되신 거지요. 일 많은 자식네서
눈에 보이는 일은 많은데 마음같이 움직여 주지 않는 몸이
안타까우신가 봅니다. 밭일하다 보니 두 분이 문밖에 나와
서서 일하는 자식, 내외를 바라보고 계시겠습니다.
그 모습이 제게 눈부십니다.
초라해도 좋고, 얻은 것이 대단치 않아도 괜찮습니다.
햇살 아래서, 백발을 빛내며 서 계시는 것만으로 넉넉했습니다.

눈부신 모습

일 많은 자식네서 눈에 보이는 일은 많은데
마음같이 움직여주지 않는 몸이 안타까우신가 봅니다.
밭일하다 보니 두 분이 문밖에 나와 서서 일하는 자식 내외를 바라보고 계셨습니다.

먹고 싸고, 먹고 싸고,
숨쉬는 일 빼고는 제자리 걷기나 한자리 맴돌기로
살다가, 처음 사육장 밖으로 나가는 외출이 도살과
정육처리장으로 가는 길인 짐승들 많습니다.
그렇게 처리된 짐승의 살코기를 먹고 우리들이 살지요.
차라리 일소는 행복했었다고, 언젠가 말씀 드렸지요?
기름기도 별로 없이 질겼던 쇠고기를 먹는 날은 생각
없이 그저 행복했습니다. 고기가 흔해진 이제는 고기
를 앞에 두고 늘 생각이 많아집니다. 죄 많은 시절입니다.

죄 많은 시절

먹고 싸고, 먹고 싸고,

숨 쉬는 일 빼고는 제자리 걷기나 한자리 맴돌기로 살다가,

처음 사육장 밖으로 나가는 외출이

도살과 정육 처리장으로 가는 길인 짐승들 많습니다.

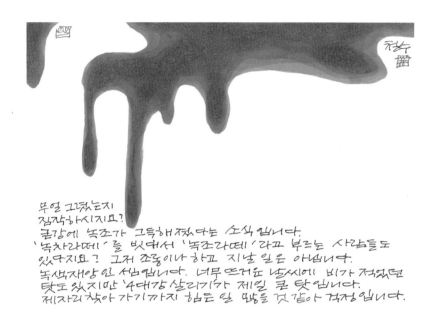

무엇 그렸는지
짐작하시지요?
큰강에 녹조가 그득해졌다는 소식입니다.
'녹차라떼'를 빗대서 '녹조라떼'라고 부르는 사람들도
있구지요? 그저 조롱이나 하고 지날 일은 아닙니다.
녹색재앙인 셈입니다. 너무뜨거운 날씨에 비가 적었던
탓도 있지만 '4대강 살리기'가 제일 큰 탓입니다.
제자리 찾아 가기까지 힘든 일 많을 것 같아 걱정입니다.

녹색 재앙

큰 강에 녹조가 그득해졌다는 소식입니다.
'녹차라떼'를 빗대서 '녹조라떼'라고 부르는 사람들도 있다지요?
제자리 찾아가기까지 힘든 일 많을 것 같아 걱정입니다.

날씨 무덥기는 하지만 첫물 고추를 땄습니다.
병이 무서워서, 먼저 붉어진 고추라도 건지려는 생각으로
그렇게 했습니다. 외발수레에 반쯤 찬 고추를 가볍게 씻어
건조기에 넣었습니다. 채반 다섯개에 고추를 널어 넣고
스위치를 올려 열풍을 불어넣자니 마음이 썩 편치 않네요.
냉장고 처럼 세련된 디자인 의 전기 건조기도 에너지를
낭비하는 요물입니다. 한 이틀 습기를 제거하고 나면, 이렇
게 좋은 땡볕으로 끌어내 놓아야겠습니다. 고추농사를
노지재배로 하는게 쉽지 않아서 하우스하다 지어 줬했는데
여전히 병들입니다. 그래도, 지난해 처럼 폐농하게 되지는
않는 듯 싶습니다. 그나마 다행이라고 해야지요. 딱네요!

건조기

냉장고처럼 세련된 디자인의 전기 건조기도 에너지를 낭비하는 요물입니다.

한 이틀 습기를 제거하고 나면,

이렇게 좋은 땡볕으로 끌어내 놓아야겠습니다.

점심 먹는데 아내가 한마디 합니다.
"너무 덥네요! 쪽방에 사는 사람들 힘들겠다.
여기도 이런데, 바람도 없는 방에서 사는 사람들은 어떻게
견디지요?" 여름에는 더위, 겨울에는 추위를 걱정하겠지요!
더 보탤 말이 있을 리 없지요?
"그러게요!"
그럴 겁니다. 제각기 제 공간의 열기를 밖으로 내다 버리는,
실외기가 즐비한 풍경도 살풍경하지만, 그래도 그렇게
견딜수 있을 겁니다. 그나마 살림살이도 장만하지 못한채
삼복을 견뎌야하는 사람들이 한시대를 함께 살아갑니다.
전기 블랙아웃을 걱정하면서, 그 걱정도 안할수 없었습니다.

쪽방

'너무 덥네요! 쪽방에 사는 사람들 힘들겠다.

여기도 이런데, 바람도 없는 방에서 사는 사람들은 어떻게 견디지요?'

여름에는 더위, 겨울에는 추위를 걱정하겠지요!

더 보탤 말이 있을 리 없지요?

고된 일
마치고 나면, 아이들처럼 스스로 대견해 하면서, 우습지만 땀 씻씩해진 기분으로 밭에서 나옵니다. 그럴때가 있지요? 하늘·땅사이에서, 사람이 할일이 노동아닌가 생각할 때도 있습니다. 땀흘리는 일을 형벌로 여기는 사람들도 없지는 않겠지만, 일도 해 버릇하면 살짝 중독성이 있습니다. 쾌감이 있다는 뜻이지요. 삼복 찌는 더위의 맹렬한 기세를 고스란히 받아 짙푸른 초록의 바다를 이룬 여름산야에서 달아오른 몸뚱이와 헐떡이는 숨을 고르면서 마시는 찬물 한잔, 그리고 해치운 일을 바라보는 휴식의 시간 까지. 그리고 마무리는, 찬물 목욕입니다. 젖은옷 허물처럼 벗어놓고!

쾌감

하늘 땅 사이에서, 사람이 할 일이 노동 아닌가 생각할 때도 있습니다.
땀 흘리는 일을 형벌로 여기는 사람들도 없지는 않겠지만,
일도 해 버릇하면 살짝 중독성이 있습니다.

결국,
대형선풍기를 하나 샀습니다. 고민 끝에 내린 결론이었지요.
비 그쳐도, 습기가득한 대기에 온도가 올라가 곰팡이 증식
하기 안성맞춤입니다. 얼핏 검정깨 처럼 보이는 곰팡이
핀 깨는, 씻어도 불어도 쉽게 떨어지지 않습니다. 날개가
네개인 작업용 선풍기는 '약풍'이 태풍 같았습니다.
스물네시간 바람을 만드느라 전기도 많이 쓰게 될 테지만
다지은 농사를 막판에 망치지 않겠다는 절박감은 농사
지어 본 사람이면 누구나 아는 심정입니다. 자식 병구완에
논밭 팔고 집팔아대는 부모의 심정에 비기기도 하지요.

작업용 선풍기

결국, 대형 선풍기를 하나 샀습니다.
스물네 시간 바람을 만드느라 전기도 많이 쓰게 될 테지만
다 지은 농사를 막판에 망치지 않겠다는 절박감은
농사 지어본 사람이면 누구나 아는 심정입니다.

이렇게 생긴 동력 분무기에 석회보르도 액을 희석한 물을 채워
싣고 고추밭으로 갑니다. 탄저병을 덜덜 번지게 하려는
프로지챠 중에 하나지요. 하얀 얼룩이 묻어서 보기에는 썩
유쾌하지 않아도 조금 효과가 있습니다. 농약보다야 이
편이 낫지요. 고추 안에서 애벌레로 사는 녀석도 탄저병
못지 않지만 그건 그냥 두고 보기로 했습니다. 첫물 고추를
땄으니 두물째 기다리는 동안 사람이 해줄수 있는건 해야
합니다. 오가는 길에 살펴보니, 한터위에도 논밭에 잡초는
거침없이 자랐습니다. 그것들과도 한바탕싸워야 합니다.

탄저병

이렇게 생긴 동력 분무기에

석회보르도액을 희석한 물을 채워 싣고 고추밭으로 갑니다.

하얀 얼룩이 묻어서 보기에는 썩 유쾌하지 않아도 조금 효과가 있습니다.

농약보다야 이편이 낫지요.

더위 없으면,
이렇게 벅차고
환한 꽃빛도
없었을까?
아마
그럴테지요
그럴 겁니다.
볼때마다
반갑게
인사하고
지냅니다.
좋은 이웃
처럼!

대문에
능소화가 곱게
피었습니다.
꽃은 아름답고
보는 마음은
밝습니다.
무얼 잘했다고
칭찬 받은 기분입니다.

전수

꽃빛

대문에 능소화가 곱게 피었습니다.
꽃은 아름답고 보는 마음은 밝습니다.
무얼 잘했다고 칭찬받는 기분입니다.

장마라더니
비소식이 잦아집니다.
감자캐고, 밥콩이라고 부르는 올콩도 뽑아들였습니다.
다 영글어 버린 것을 밖에 두면 싹을 일 뿐입니다.
"밥콩은 뭐해요?" 아이가 묻습니다.
"밥에 놓아먹지!" 제가 대답했습니다.
"그런데, 밥에 콩은 왜 놓아먹어요?"
"맛있으니까! 영양도 풍부하고!"
"난 밥에 콩 있는게 싫더라! 해 주면 먹긴 하지만……"
'콩밥' 먹는 것 대개들 싫어하지요? 콩밥 먹으면서 한참
썩어야 하는 인사들이 힘쓰고 사는 세상입니다.

콩밥

"난 밥에 콩 있는 게 싫더라! 해주면 먹긴 하지만……"
'콩밥' 먹는 것 대개들 싫어하지요?
콩밥 먹으면서 한참 썩어야 할 인사들이 힘 쓰고 사는 세상입니다.

60대 부부가 차례로 목을 매고 자살했다는 소식이 있었습니다. 몇천 원이 남은 통장과, 장례 비용인 듯한 오십만 원도 마음 아프지만, 이부자리며 쓰레기 봉투에 담아 내놓았다는 소식도 많이 슬픕니다. 냉장고에는 아무 것 없었었다지요? 부부가 함께 써 냈을 한평생이 담긴 낡은 책을 그렇게 덮고 말았습니다. 택시·화물차 노조 파업에 이어 총파업을 예고하는 노조가 꽤 있는가 봅니다. 겨우 겨우 살아야하는 불안정한 삶의 후반에는, 이렇게 스스로 목숨을 끊어야 하는 막막한 현실이 기다리고 있을지도 모릅니다. 그건 절박함으로 파업도 복직 투쟁도 벌어지지 않습니다. 대통령 선거가 있지요? 절박한 삶을 함께 극복해 갈 사람이 있을까요?

절박한 삶

60대 부부가 차례로 목을 매고 자살했다는 소식이 있었습니다.
몇 천 원이 남은 통장과, 장례비용인 듯한 오십만 원도 마음 아프지만,
이부자리며 쓰레기봉투에 담아 내놓았다는 소식도 많이 슬픕니다.

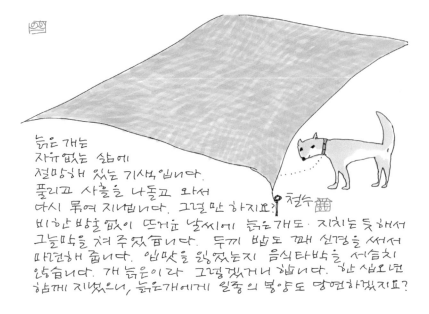

늙은 개는
자유 없는 삶에
절망해 있는 기색입니다.
풀리고 사슬을 나둘고 와서
다시 묶여 지냅니다. 그걸 맘 하지요?
비 한 방울 없이 뜨거운 날씨에 늙은개도 지치는 듯해서
그늘막을 쳐 주었습니다. 두끼 밥도 꽤 신경을 써서
마련해 줍니다. 입맛을 잃었는지 음식타박을 서슴치
않습니다. 개 늙은이라 그렇겠거니 합니다. 한 십오년
함께 지냈으니, 늙은개에게 일종의 봉양도 당연하겠지요?

개 늙은이

비 한 방울 없이 뜨거운 날씨에 늙은 개도 지치는 듯해서 그늘막을 쳐주었습니다.

두 끼 밥도 꽤 신경을 써서 마련해줍니다.

한 십오 년 함께 지냈으니, 늙은 개에게 일종의 봉양도 당연하겠지요?

늦게 밭일 마치고 돌아오는걸, 온다던 비는 안오고,
해거름의 하늘이 오늘도 좋았습니다.
멋대로 생각하기를, 밭에서 하루 고생했다고 하늘이 마중을
나오신 거라고. 하늘 표정이 그래서 저리 좋다고.
- 무얼 여기까지 이렇게 나오셨어요. 어서 들어가세요.
늦었지만 저녁이나 함께 하시지요.

마중

멋대로 생각하기를, 밭에서 하루 고생했다고 하늘이 마중을 나오신 거라고
하늘 표정이 그래서 저리 좋다고.
- 무얼 여기까지 이렇게 나오셨어요. 어서 들어가세요.
늦었지만 저녁이나 함께 하시지요.

친구가 시멘트 바닥 뿐인 회사에서 어미랑은 오리새끼를 발견했었다더니 퇴근길에 데리고 왔습니다. 청둥오리 인지 원앙이 인지 판단할 능력이 없지만, 병아리 처럼 작고 연약해 보이는 오리새끼 여덟마리 가엾어 보여서 작은 연못가에 내려놓았습니다. 물을 보고 쏜살같이 물로 뛰어드는 오리들을 보고 제자리 잘 찾아왔다 싶었습니다. 수면에 떠다니는 작은 부유물들을 쪼아먹기도 하고, 수련잎 위를 걸어 다니기도 했습니다. 잘 커서 멀리 떠나는 날을 상상하기도 했었는데, 해질 무렵에 다시 보았더니 어디로 가고 없습니다. 아이 잃은 심정으로 이웃에도 물었지만 오리무중 입니다. 밖은 무서운데……

밖은 무서운데……

물을 보고 쏜살같이 물로 뛰어드는 오리들을 보고
'제자리' 잘 찾아왔다 싶었습니다.
잘 커서 멀리 떠나는 날을 상상하기도 했는데,
해질 무렵에 다시 보았더니 어디로 가고 없습니다.

오후, 밭에 나갈 시간인데,
"너무 뜨거워요! 무슨 날씨가 이럴지?"
아내가 고개를 설레설레 흔들면서 건너옵니다.
"조금 있다가 나갑시다. 오늘 못하면 내일하지요.
이런 날씨에 나갈 것 있겠어요?"
"알았어요. 수박 한 쪽 드려요? 더운데……."
"음……, 조금만 주세요. 아주 조금."
아내가 깍둑썰어 그릇에 담은 수박을 들고 다시옵니다.
요즘은 수박농사 접었습니다. 손님이 들고 오신 수박입니다.
달고시원한 수박을 집어 먹으면서 애써 농사지은 농부의
수고를 생각하게 됩니다. 농사라고 하는 터라 자연 스럽게
그런 상상에 이르게 되지요. 수박 한 종지 먹고 났더니 좀
뜨거워도 밭에 나가야 할 것 같았습니다. 그래서, 나갔지요.

수박 한 종지

아내가 깍둑썰어 그릇에 담은 수박을 들고 다시 옵니다.
요즘은 수박 농사 접었습니다. 손님이 들고 오신 수박입니다.
수박 한 종지 먹고 났더니 좀 뜨거워도 밭에 나가야 할 것 같았습니다.
그래서, 나갔지요.

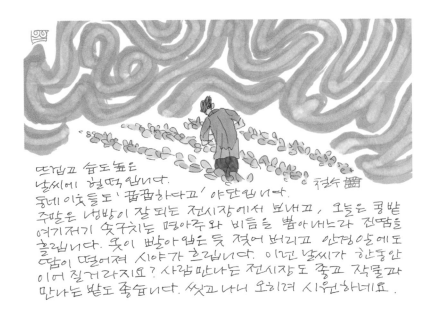

뜨겁고 습도높은
날씨에 헐떡입니다.
동네 이웃들도 '꿉꿉하다고' 야단입니다.
주말은 냉방이 잘 되는 전시장에서 보내고, 오늘은 콩밭
여기저기 숫구치는 명아주와 비름들 뽑아내느라 진땀을
흘립니다. 옷이 빨아입은 듯 젖어 버리고 안경알에도
땀이 떨어져 시야가 흐립니다. 이런 날씨가 한동안
이어 질거라지요? 사람 만나는 전시장도 좋고 작물과
만나는 밭도 좋습니다. 씻고나니 오히려 시원하네요. 철수

진땀

뜨겁고 습도 높은 날씨에 허덕입니다.

동네 이웃들도 '꿉꿉하다고' 야단입니다.

옷이 빨아 입은 듯 젖어버리고 안경알에도 땀이 떨어져 시야가 흐립니다.

이런 날씨가 한동안 이어질 거라지요?

문을 열고 지낼 일이 많은 계절이라 발을 드리울 일도 잦습니다.
은근한 차단이라고 해야 할까요? 다 가리는 건 아니지만
온통 드러내지도 않으니, 밖에서나 안에서나 큰 부담 없이
비교적 자유로운 움직임이 가능합니다. 발 쓰시는지요?

발

은근한 차단이라고 해야 할까요?
다 가리는 건 아니지만 온통 드러내지도 않으니,
밖에서나 안에서나 큰 부담 없이 비교적 자유로운 움직임이 가능합니다.

`석기시대 폰`이라는 비웃음을 사던 낡은 핸드폰이
결국 사용불능이 되어서 새것으로 바꾼지 한달 남짓
되었습니다. 이제는 스마트폰으로 바꾸지 않았냐고
야단들을 합니다. `트위터`를 하라는 압력도 심심치
않게 받지요. 메일에, 인터넷에, 네비까지 온갖
편리가 거기 다 있고, 새로운 소통의 코걸이 스마트폰
에서 열리고 있다는 겁니다. 그런가요?
딸아이 전화가 와서 받아보면, 자주 `터치스크린`의
과민 반응 때문이라고 합니다. 아이들 안부를 그렇게
라도 들으라고 스마트폰이 스마트한 배려를 하는 걸까요?

스마트폰

딸아이 전화가 와서 받아보면, 자주 `터치 스크린`의 과민 반응 때문이라고 합니다.
아이들 안부를 그렇게라도 들으라고
스마트폰이 스마트한 배려를 하는 걸까요?

마당의 온도계 35℃ .
뜨거웠다.
더위를 피해 집안으로 들어왔다. 25℃ 냉방.
부추 꽃대 곧게 서 있는 밭과,
초록이 그득한 야산, 어디에도 에어컨 없다.

에어컨 없다

마당의 온도계 35℃. 뜨거웠다.

더위를 피해 집안으로 들어왔다. 25℃ 냉방.

부추 꽃대 곧게 서 있는 밭과, 초록이 그득한 야산, 어디에도 에어컨 없다.

왕거미라고 부르는게 이 놈이지 싶습니다. 소낙비 지나간 새벽, 뜰에서 제법 위엄을 갖춘 거미줄을 쳐놓고 먹이를 기다립니다. 엊그제 처음 매미 우는 소리 들었는데 그 매미가 거미줄에 걸려 든 것도 보았습니다. 매미가 오래 기다려 세상에 온 생명인 것 거미는 모를겁니다. 거미를 노리는 새도 있습니다.

철수

거미줄

엊그제 처음 매미 우는 소리 들었는데

그 매미가 거미줄에 걸려든 것도 보았습니다.

매미가 오래 기다려 세상에 온 생명인 것 거미는 모를 겁니다.

거미를 노리는 새도 있습니다.

불탈것도 손에 쥘것도 없는 무無가
불길에 휩싸여 타오릅니다.
분주한 삶이 그렇고,
생각없이 지내는 나날이 그렇지요?
부지런히도 살 것 없고,
선한 생각도 부질없다는 말이냐고요?
그럴 리 가요! 삶이 온통 그렇기도 하지만,
착하게, 곱게 살아야지요!
전시 시작 하려는데 비소식이 함께
있습니다. 괜찮습니다.
비도 소식, 태청한 날씨도 소식인걸요.
'비 온다고 우산쓰는 짐승 사람밖에 없다!'

무자화두

불탈 것도 손에 쥘 것도 없는 무(無)가 불길에 휩싸여 타오릅니다.

부지런히도 살 것 없고, 선한 생각도 부질없다는 말이냐고요?

그럴리가요!

그늘이 일찍 드는 밭이라 했습니다.
해 잘 드는 터는 힘을 많이 쓰고, 그늘 지는 자리에는
건성하게 되는 법이라, 잡초도 무성해 있는 밭인데
옥수수·도라지·곰취를
심었습니다. 새로 심은
더덕씨가 제대로 않았지
않았다고 아버가 불평을
합니다. 그래도, 묵은 뿌리가
있었는지 꽤 실하게 올라오는
더덕순들이 있어서 지주를
실어다 여기저기 세워 주었
습니다. 더덕순이 서로 기대고,
엉키면서 여름내 뿌리를
내리고 알이 굵어 지겠지요. 이기도 해서, 너무
이제 갓 시작한 더덕도 조바심하면 힘이 듭니다.
천천히 자리잡아 가게 자랄 시간은 줘야지요.
될겁니다. 농사는, 기다리는 일 아이들 기르는 일이 꼭
 그렇지요?
 철수

자랄 시간

더덕순이 서로 기대고 엉키면서 여름내 뿌리를 내리고 알이 굵어지겠지요.
이제 갓 시작한 더덕도 천천히 자리 잡아가게 될 것입니다.
농사는 기다리는 일이기도 해서, 너무 조바심하면 힘이 듭니다.
자랄 시간은 줘야지요. 아이들 기르는 일이 꼭 그렇지요?

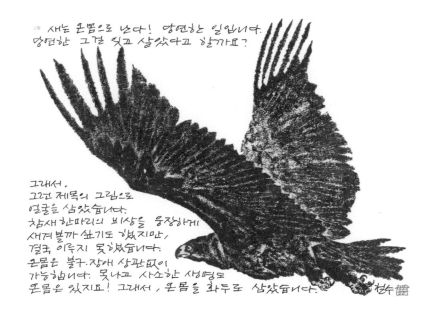

새는 온몸으로 난다! 당연한 일입니다.
당연한 그걸 잊고 살았다고 할까요?

그래서,
그건 제목의 그림으로
얼굴을 삼았습니다.
참새 한마리의 비상을 웅장하게
새겨 볼까 싶기도 했지만,
결국 이루지 못했습니다.
온몸은 불구.장애 상관없이
가능합니다. 못나고 사소한 생명도
온몸은 있지요! 그래서, 온몸을 화두로 삼았습니다. 정수

온몸

새는 온몸으로 난다! 당연한 일입니다.
당연한 그걸 잊고 살았다고 할까요?
못나고 사소한 생명도 온몸은 있지요!
그래서, 온몸을 화두로 삼았습니다.

산에 들에 푸르름 가득하도록 새순 올라오지 않는 화초를 더 기다릴 수 없어 분을 옮았습니다. 지난 겨울 추위가 모질게 춥기는 했지요? 뿌리도 묵은 가지처럼 생기를 잃어 흙과 엉겨 있는 덩어리에 지나지 않았습니다. 흙은 흙대로 떨어놓고, 죽은 화초는 퇴비간으로 보내려고 곁에 던져두었습니다. 빈 화분이 제일 허전한 표정입니다. 올해는 아무 역할 없이 그저 지내게 될 듯합니다. '화분도 실직을 하는 수가 있구나!' 생각했습니다.

화분

흙은 흙대로 떨어놓고, 죽은 화초는 퇴비간으로 보내려고 곁에 던져두었습니다.

빈 화분이 제일 허전한 표정입니다.

올해는 아무 역할 없이 그저 지내게 될 듯합니다.

화분도 실직을 하는 수가 있구나! 생각했습니다.

오전에 한차례, 오후에 한차례,
땀에 젖은 옷을 벗어내야 했습니다.
덕분에 고추를 말리고, 햇고춧가루를 얻었습니다.
마른 깻단을 털어서 참깨 한자루 얻었습니다.
곧 고구마캐고 끝물고추 따야합니다. 땅콩이며 야콘도
기다리고 있습니다. 양파모종을 들고 가는 이웃과 인사했습
니다. 가을이 기척하기도전에 가을을 살게 되네요. 평안을!

덕분에

오전에 한 차례, 오후에 한 차례, 땀에 젖은 옷을 벗어내야 했습니다.
덕분에 고추를 말리고, 햇고춧가루를 얻었습니다.
마른 깻단을 털어서 참깨 한 자루 얻었습니다.

여행하고 싶다고 아이가 이야기합니다.
구름타고 거침없이 허공을 달리는 마음 여행이야
불가능할 것 없습니다. 저녁마다 노을이 좋습니다.
노을에 마음을 싣고 마음가자는 대로 가보는 거지요.
그리운데도 가보고, 그리운 사람도 오래 그리워해 보고,
아름답게 사는 그림도 그려보고, 그렇게 살다, 그 노을
아름다운테로 흩어져가는 날까지 생각해 봐도 좋지요.

여행

여행하고 싶다고 아이가 이야기합니다.

구름 타고 거침없이 허공을 달리는 마음 여행이야 불가능할 것 없습니다.

저녁마다 노을이 좋습니다.

노을에 마음을 싣고 마음 가자는 대로 가보는 거지요.

철수

주말, 평안하시기 바랍니다. (?)
새벽에는 여름배추에 암약중인 달팽이를 잡아내고,
저녁에는 우렁이를 사다 논에 넣어 주었습니다. 둘은
비슷하게 생겼습니다. 달팽이나 우렁이 모두 풀을 뜯어
먹고 살지요. 사람의 필요에 따라 죽이고 살리기를 제
마음대로 정합니다. 미물의 운명이 이렇습니다.
'조물주는 사람을 꼭두각시 놀리듯 한다'는 선시 대목이
장일순 선생님 글씨로 옆에 있습니다.' 딱딱한 사람은
그걸 제 자신처럼 본다는 대목이 이어지지요. 허망하고
존재지만, 사는건 이렇게 절박하고 생생하기도 합니다.

미물의 운명

새벽에는 여름 배추에 암약 중인 달팽이를 잡아내고,

저녁에는 우렁이를 사다 논에 넣어주었습니다.

둘은 비슷하게 생겼습니다.

가을

가을 하늘에
바람에 휩쓸리는
단풍한잎
그 작별인사
적멸입니다

점심먹고 땀도 들일겸 신문들고 누웠드터, 아내가
바삐 부릅니다. 남자가 필요하니까 빨리 나오라고
합니다. 무슨일로 남자가? 하고 나가보니 들일로
꼬질꼬질해진 아주머니가 서계십니다. 경운기에
콩을 베어 실었는데 추석말에 내린 비탓에 질어진
논에서 나오지 못한다고 하셨습니다. 오죽 답답하고
마음이 급했으면 농사풀 꼴도 못갖춘 나같은 사내를
다 찾으실까 싶어 장화찾아 신고 따라 나섰습니다.
땀만 빼고 결국 경운기는 못 끌어 나섰습니다. 사내구실
못한거지요. 그래도 고맙다는 인사는 들었습니다.

경운기

점심 먹고 땀도 들일 겸 신문 들고 누웠는데, 아내가 바삐 부릅니다.

남자가 필요하니까 빨리 나오라고 합니다.

땀만 빼고 결국 경운기는 못 끌어냈습니다. 사내구실 못한 거지요.

그래도 고맙다는 인사는 들었습니다.

개도 자유가 무언지 압니다.
개끈이 풀리고 나면 다시 묶여 지낼 것이 싫어서 사람을 피해
밖으로 나도는 개의 얼굴에서 그 갈망을 읽기 어렵지 않습니다.
"우리 개는 순해요!" 그런 말 믿지 않는다는 집배원의 이야기가
흔합니다. 내 집 개는 무서울 것 없지만 남의 집 개는 믿을 수
없습니다. 종일 남의 집을 돌아야 하는 집배원의 판단이어서
더 신뢰가 갑니다. 종일 목줄 풀린 개다 씨름을 하여 어렵사리
묶어 놓고 나서, 늙은 개와 인연이 끝나고 나면 다시 개를 키우게
될 것 같지 않다는 생각했습니다. 풀어 놓고 키우고 싶은 생각이
굴뚝같지만 그게 가능하지 않은 현실도 피할 수가 없으니…….

목줄

늙은 개와 인연이 끝나고 나면 다시 개를 키우게 될 것 같지 않다는 생각했습니다.

풀어놓고 키우고 싶은 생각이 굴뚝같지만

그게 가능하지 않은 현실도 피할 수가 없으니…….

시장은 우리를 소비자로만 있게
하는 것이 아니라, 진열장에 늘어
놓고 파는 상품으로 만듭니다.
거기서 빠져나오지 못하면, 삶은
결코 내 삶·내 인생이 되지 못하고
맙니다. 꼭두각시를 파는 상점이
있다면 우리현실을 여실히 보여
주는 풍경일 겁니다. 천수 印

꼭두각시

시장은 우리를 소비자로만 있게 하는 것이 아니라,

진열장에 늘어놓고 파는 상품으로 만듭니다.

거기서 빠져나오지 못하면, 삶은 결코 내 삶, 내 인생이 되지 못하고 맙니다.

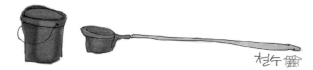

시골생활 25년만에 수세식,화장실을 하나 만들었습니다. 친환경적 삶을 대변해 주던 재래식, 실내화장실을 포기하고 만 것입니다. 명분은, 제 자신이 오면 봉변이 하나들어서 뭣오겠다시는 노부모님을 위해서 였지만, 장구한 세월 그 뒷간에서 일보다 세상 떠나신 조상들 생각하면 그도 그닥 설득력 있어보이지 않습니다. 투항해 버린 거라고 자조하고 있습니다. 우리도 곧 쪼그려 앉기 어려워 질테니 잘한 선택이라는 위로도 받았습니다. 설비하는 좋은 친구에게서 지요 아직 바깥화장실은 '뒷간'의 면모를 지키고 있어 체면 치레는 하게 되었습니다. 집수리 소식에 변소 안부 부터 물어오신 분들께 면목 없게 되었습니다. '똥에 물 섞어 버리는' 분명한 야만의 대열에 끼어들었으니 부끄럽게 되기는 했지요?

뒷간

시골생활 25년 만에 수세식 화장실을 하나 만들었습니다.

친환경적 삶을 대변해주던 재래식 실내 화장실을 포기하고 만 것입니다.

집 수리 소식에 변소 안부부터 물어오신 분들께 면목 없게 되었습니다.

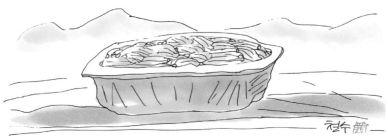

못쓰게 뭔 욕조를 두었다가 김장 배추 절이는데 활용해 보면
안성맞춤 입니다. 욕조는 튼튼하게 만들어서 여러해 두고
사용해도 찌그러거나 깨질 염려도 없지요. 좀 예민한 사람
에게는 세숫대야에 찌개끓이는 것처럼 여겨 질 수도 있
겠지만 저희 식구는 아무도 상관하지 않습니다. 올해는
잡수리하느라 마당이수선하여 논가 판정결에서 배추를
절이고 뒤집고 씻어 끄졌습니다. 툭 터진 논밭 가운데서
싱싱한 배추를 자르고 씻는 여인들의 활기찬 품놀림 탓인지
안동지난 날씨도 봄같았습니다. 욕조와 김장이 였습니다.

욕조와 김장

못 쓰게 된 욕조를 두었다가 김장배추 절이는 데 활용해보면 안성맞춤입니다.

좀 예민한 사람에게는

세숫대야에 찌개 끓이는 것처럼 여겨질 수도 있겠지만

저희 식구는 아무도 상관하지 않습니다.

29.
김장 담그셨나요? 올해는
몇 포기 더 하셔도 좋겠습니다.
저희 집에도

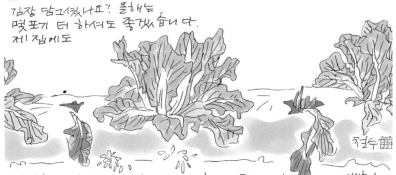

김장하고 난 밭에 남겨둔 배추가 적지 않을 테니, 배추농사
짓지 않으신 이웃에서 배추 가져다 먹으라는 전갈이 왔습니다.
배추농사 잘 되었는데 배추값이 폭락해서 갈아 엎어야 할
모양입니다. 슬픈 소식입니다. 농사는 자주 이렇습니다.
지난해에는 배추값 폭등이더니, 올해는 고추값이 하늘 높은 줄
모릅니다. 이웃들이 겪는 일이 남의 일 같지 않습니다. 허참!

허 참!

배추농사 잘되었는데 배추 값이 폭락해서 갈아엎어야 할 모양입니다.

슬픈 소식입니다.

농사는 자주 이렇습니다.

아름답게

지더라도, 아름답게
불타오르다가 지고 싶다.
가을, 단풍 들었다 지는 산과 들처럼.

가을 깊어지면서 파리채가 바빠졌습니다. 파리들도 우리처럼 따뜻한 데가 좋은가 봅니다. 집안으로 날아들어 옵니다. 크게 자리차지하는 존재가 아니니 자비롭게 마음먹고 동거를 허락하고 싶지만 그게 그렇게 안 되지요? '밖으로 나가지 않으면 강제진압이 불가피하다'고 말해봐야 말을 들을 리 없습니다. 이래 죽으나 저래 죽으나 마찬가지인 파리떼의 처지를 생각하면, 당연한 일이기도 하지요. 밤마다, 파리채가 출동하는 늦가을!

현수

파리채

"밖으로 나가지 않으면 강제진압이 불가피하다"고 말해봐야
말을 들을 리 없습니다.
이래 죽으나 저래 죽으나 마찬가지인 파리 떼의 처지를 생각하면,
당연한 일이기도 하지요.

묵은 들깨를 꺼내 물에 담가 씻으면 흙먼지며 터럭 것들이 씻겨 나갑니다. 깨끗하게 손질하고 나면, 볕에 널어 말려서 자루에 담아 방앗간으로 가지요. 기름 짜 달라고 하면, 알아서 기름을 짜 병에 넣어 줍니다. 들기름은 오래 두고 먹기 힘든다네요. 쉽게 변하는 기름이래요! 소주내린 술은 오래 두면 맛이 깊어지기도 하던터……
서둘러 나누어 먹으라는 뜻으로 알아들으면 될까요?

들기름

들기름은 오래 두고 먹기 힘들다네요. 쉽게 변하는 기름이래요!

소주 내린 술은 오래 두면 맛이 깊어지기도 하던데…….

서둘러 나누어 먹으라는 뜻으로 알아들으면 될까요?

- 은행나무 먼저 물드는 것 있고
 나중 물드는 것 있는 이유가 뭘까요?
- 모르겠어요.
- 영양상태가 나쁘면 먼저 물드는 걸까요?
- 그것도 모르겠네요.
 약한 것들이 먼저 늙어 버리는 걸까?
 고생하고 살면 겉늙는 걸까? 사람들처럼?

사람들처럼

- 은행나무 먼저 물드는 것 있고 나중 물드는 것 있는 이유가 뭘까요?
- 모르겠어요.
- 영양상태가 나쁘면 먼저 물드는 걸까요?
- 그것도 모르겠네요.
 약한 것들이 먼저 늙어버리는 걸까? 고생하고 살면 겉늙는 걸까?

현미에 영양이
풍부한 줄 알아도
입에 달콤한
하얀쌀밥의
유혹을 뿌리치기 어렵잖지요?

철수 籬

현미·반현미 찧어오기 어려워서 가정용정미기를 쓰는지
오랩니다. 정미상태가 정미소 같지는 않아도 필요할 때
나락 넣어 갓찧은 쌀 만들수 있어 좋습니다. 고장이 나서
수리부탁했더니 새벽같이 와서 알아서 수리해 놓고 갔
습니다. 시골 살면 이런 재미도 있습니다. 주인 안 찾는……

이런 재미

현미, 반현미 찧어 오기 어려워서 가정용 정미기를 쓰는 지 오랩니다.

고장이 나서 수리 부탁했더니 새벽같이 와서 알아서 수리해놓고 갔습니다.

시골 살면 이런 재미도 있습니다.

주인 안 찾는…….

이웃에서 저녁을 함께 했습니다.
술한잔 없을 수 없는 자리 인데 그나마 술이 소주
한병 뿐입니다. 저야 있어도 그만 없으면 좋을 것이
술이지만, 술 드시는 분들이야 소주 한병은 많이 아쉬운
분량입니다. 다른 술이라도……, 하더니 7-8년 전에 제
집에서 만든 사과 증류주를 꺼냅니다. 여러해 숙성된
술향이 각별해서 저도 놀랐습니다. 사과는 자취없고
맑은 술로 화해있는 그것도 스스로 깊어져 가는터……

사과주

여러 해 숙성된 술 향이 각별해서 저도 놀랐습니다.
사과는 자취 없고 맑은 술로 화해 있는 그것도
스스로 깊어져가는데…….

벼를 베고 나락 널었습니다.
텅빈 논 되기 전에 기념사진처럼…….
아내는 이 계절에 늘 가슴이 횅하다네요.
곳간에 나락이 쌓이는 것 보다
비어가는 들판에 마음이 더 간다고.
모성이 탓일까요?

비어가는 들판

벼를 베고 나락 널었습니다.
텅빈 논 되기 전에 기념사진처럼…….
아내는 이 계절에 늘 가슴이 횅하다네요.
비어가는 들판에 마음이 더 간다고.
모성이 탓일까요?

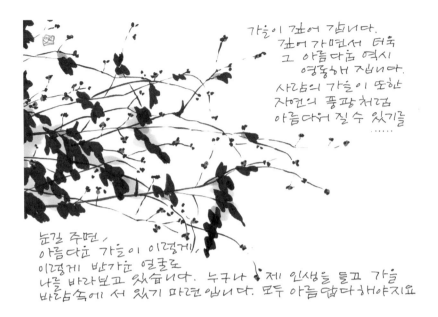

가을이 깊어 갑니다.
깊어가면서 더욱
그 아름다움 역시
영롱해 집니다.
사람의 가을이 또한
자연의 풍광 처럼
아름다워 질 수 있기를
......

눈길 주면,
아름다운 가을이 이렇게,
이렇게 반가운 얼굴로
나를 바라보고 있습니다. 누구나 제 인생을 들고 가을
바람속에 서 있기 마련입니다. 모두 아름답다 해야지요

제 인생을 들고

눈길 주면, 아름다운 가을이 이렇게, 이렇게 반가운 얼굴로

나를 바라보고 있습니다.

누구나 제 인생을 들고 가을 바람 속에 서 있기 마련입니다.

모두 아름답다 해야지요.

천수

땅콩을 거두었습니다.
자투리 땅에 심느라 세 군데 조금씩 심었지만
다 거두면 두 수레는 되겠습니다.
'농사는 하늘과 동업'이라는 말이 있는 것처럼
날씨가 거들면 소출이 많아지기도 합니다.
고추는 동업자가 외면한(?) 탓에 실적이 부실했
지만, 땅콩은 괜찮았습니다. 햇땅콩 씻어서
한줌 삶았더니 아삭하고 달콤한 맛이 일품입니다.
나머지는 채반에 널어 겨우내 두고 쓰겠지요.

동업

'농사는 하늘과 동업'이라는 말이 있는 것처럼
날씨가 거들면 소출이 많아지기도 합니다.
고추는 동업자가 외면한(?) 탓에 실적이 부실했지만,
땅콩은 괜찮았습니다.

이웃에 사시는
아주머니가 애호박
두개와 호박잎 멫장
껍질 곱게 벗겨서 빈
부엌에 들여 놓고 가셨습니다.
저녁 무렵 고추밭에 끝물고추 조금 따들이고 돌아와 보니
그랬습니다. 남이 건네준 것이지만, 받고 나서 마음에
남는것이 따뜻하게 흐르는 정 뿐입니다. 작아서 좋은 정!
세상에 어려운 거래와 뇌물들은 보아라!

철수

작아서 좋은 정

이웃에 사시는 아주머니가 애호박 두 개와 호박잎 몇 장
껍질 곱게 벗겨서 빈 부엌에 들여놓고 가셨습니다.
남이 건네준 것이지만, 받고 나서 마음에 남은 것이 따뜻하게 흐르는 정뿐입니다.

여름내 손대지 못한
뒤란에 '자연'이 돌아와
있었습니다. 어지럽게 뒤엉킨
풀과 나무가, 사람이 심어 가꾸던 익숙한 꽃과 나무를 덮
고, 기어오르고, 경쟁하고 있는 거지요. 내손으로 심어 가꾸던
산사과 나무는 넝쿨에 가려 보이지도 않습니다. 애처로웠습니다.
이제라도 낫 들고 올라가 거들어야 할까 생각하다가 그만 두었습
니다. 어지러운 대로 아름다웠거든요! 연보라 꽃이 고운 박하는
그 와중에도 굳세게 살아남아 향기를 흩고 있었습니다.

어지러운 대로

여름내 손대지 못한 뒤란에 '자연'이 돌아와 있었습니다.
어지럽게 뒤엉킨 풀과 나무가, 사람이 심어 가꾸던 익숙한 꽃과 나무를
덮고, 기어오르고, 경쟁하고 있는 거지요.

- 죽고 싶지 않다!
- 죽이고 싶지 않다!
우리 생명에 깃든 말이 그럴겁니다.
죽고싶고, 죽이고 싶는, 병든 마음으로
세상을 살게 되었습니다. 세상에 평화를 !!

평화를!

-죽고 싶지 않다!
-죽이고 싶지 않다!
우리 생명에 깃든 말이 그럴 겁니다.

이웃 할머니께서 생고추 한소쿠리 들고 오셨습니다.
고추건조기에 넣어 달라는 뜻입니다.
말리던 고추 채반 몇개 비워서 넣어드렸습니다.
지하철에서 조금 좁혀 앉으면 한사람 더 앉아갈수
있는 것 처럼, 고추들 좁혀 넣은거지요.
말려주면 고추 두근 주마고 하시더라는 이야기를 뒤에
들었습니다. 이건! 건조기속에 누운 고추들이 자리 비좁
다고 하지 않았습니다. 고맙다하고 사양하면 될일입니다.

고추 말리기

이웃 할머니께서 생고추 한 소쿠리 들고 오셨습니다.

고추 건조기에 넣어달라는 뜻입니다.

말리던 고추 채반 몇 개 비워서 넣어드렸습니다.

지하철에서 조금 좁혀 앉으면 한 사람 더 앉아 갈 수 있는 것처럼,

고추들 좁혀 넣은 거지요.

꽃이야기나 하기 죄송하기는 하지만 차라리 꽃이야기나 하자는 기분도 없지는 않습니다. 시들어가는 국화화분 몇개를 얻었습니다. 뜰에 심으면 내년가을쯤 화사한 국화를 보게 되겠지요? 그럴거라고 생각하고 차에 실었더니, 자동차 안에 국화향도 홍국의 붉은 빛도 넘치도록 진합니다. 심는대로 거둔다고 했던가요? 나라꼴이, 심을때 못심고 가꿀것 제대로 가꾸지 못해 허탈해진 가을 같습니다.

철수

심은 대로

시들어가는 국화 화분 댓 개를 얻었습니다.
뜰에 심으면 내년 가을쯤 화사한 국화를 보게 되겠지요?
그럴 거라고 생각하고 차에 실었더니,
자동차 안에 국화향도 홍국의 붉은빛도 넘치도록 진합니다.
심은 대로 거둔다고 했던가요?

날씨 차가워진 저녁에 사람들 만나 마주 앉으면 무슨 이야기를 나누시는지요? 마음 무거운 일 사건 사고 하도 많아서 수차 하나 꺼내 들고 메모하지 않으면 일일이 기억도 못하게 생겼습니다. 딱 가기도 한 모양입니다. 그래서 딱 가고 있는가 봅니다. 부패하지 않는 국가 권력도 의심스러운데, 썩는 것도 발효한 것도 아닌, 푹 썩어버린 권력이야 더 말할 것도 없습니다. 그럴수록 고통스러운 서민들의 삶입니다. 도무지 편안해지지 않는 우리 일상의 원인이 어디 있는지 짐작이라도 하고 있다면 차라리 거북한 소리하고 웃고 말자 할 수 있을 테지만, 사는게 왜 이 모양인지 그게 누구 탓인지도 모르고 살면서, TV 채널이나 돌리고, 스마트폰에, 컴퓨터에 한눈 팔고, 먹고 사고 즐기느라 정신 못 차리는 우리는 미쳤거나 멍청하고 어리석거나 한 거지요.

미쳤거나 어리석거나

사는 게 왜 이 모양인지 그게 누구 탓인지도 모르고 살면서,
TV 채널이나 돌리고, 스마트폰에, 컴퓨터에 한눈팔고,
먹고 사고 즐기느라 정신 못 차리는 우리는
미쳤거나 멍청하고 어리석거나 한 거지요.

밖에서 마신 탱자차가 향기로워서 어디 생탱자 없을까
생각하던 날, 연탄 한 장이 아쉬워 냉골에서 겨울을 맞는
사람들 생각했습니다. 따끈한 차 한잔이면 연탄 열 장쯤
살 수 있다네요. 연탄을 잊고 산지 오래 되었습니다. 이웃 밭에서
연탄재 쌓아놓은 것 보았습니다. 겨우내 던져놓았다가, 봄 되면
갈아 엎어서 흙으로 돌려놓을 겁니다. 기름값 비싸지면서 연탄
보일러로 바꾸어 놓은 집들 많이 늘었습니다. 군불 땔 때는 아궁이로
시작해서 일을 무서워하지 않는 사람들에게는, 값비싼 기름보일
러의 편리 대신 값싼 연탄보일러로 되돌리기 그리 어렵지 않습니다.
어디선가, 추워지는 날씨에도 연탄 쉽게 때지 못하는 이웃들이
계시겠지요? 두서 없이 그런 생각이 오고 갑니다. 자꾸

철수

추워지는데, 힘겨워진 사람들 소식이 자주 들립니다. 마음에도 따뜻한
기운이 많아지면 좋겠습니다. 그 마음을 기다리는 이들 있을 테니까요.

추워지는데......

밖에서 마신 탱자차가 향기로워서 어디 생탱자 없을까 생각하던 날,
연탄 한 장이 아쉬워 냉골에서 겨울을 맞는 사람들 생각했습니다.
따끈한 차 한잔이면 연탄 열 장쯤 살 수 있다네요.

미륵을 보러 가려구요. 아시지요? 미래를 열어 줄거라는……
어둡던 시절, 어리석은 민초들이 꾸었던 불가능한 꿈의
흔적이라고만 할 수는 없는 이름이지요. 그 꿈이 얼마나
간절했을 것인가! 상상력을 한껏 키우고 보면 보일지도
모릅니다. 참 오랜 꿈입니다. 여전히 이어지는 꿈이지요.
좋은 세상은 그렇게 어렵사리 올 모양입니다.
어두워질 줄 모르는 도시의 불빛에서도 꿈없는 세상을
보겠더니, 불빛 드문드문한 여기서도 희망은 찾아보기
어렵습니다. 하긴, 거기나 여기나 한 세상이네요.
막된 세상이라고 내놓고 막 사는 사람들 불쌍해 보입니다.

청수 印

미륵

미륵을 보러 가려구요. 아시지요? 미래를 열어줄 거라는…….

어둡던 시절, 어리석은 민초들이 꾸었던

불가능한 꿈의 흔적이라고만 할 수는 없는 이름이지요.

그 꿈이 얼마나 간절했을 것인가!

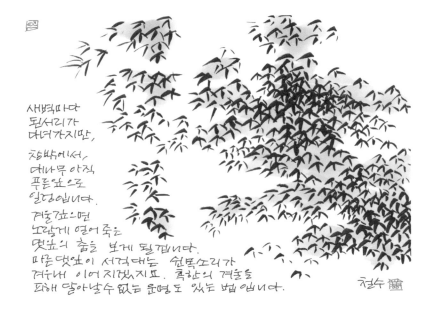

새벽마다
된서리가
다녀가지만,

창밖에서,
대나무 아직,
푸른잎으로
일렁입니다.

겨울깊으면
노랗게 얼어 죽는
댓잎의 춤을 보게 될겁니다.
마른댓잎이 서걱대는 쉰목소리가
겨우내 이어지겠지요. 혹한의 겨울을
피해 달아날수 없는 운명도 있는 법 입니다.

청수

댓잎

새벽마다 된서리가 다녀가지만,

창밖에서, 대나무 아직 푸른 잎으로 일렁입니다.

겨울 깊으면 노랗게 얼어 죽은 댓잎의 춤을 보게 될 겁니다.

날씨가 차갑습니다. 가을가뭄 아니어도 메마른 날씨 이어질 때
이기는 합니다. 세수하고 나면 얼굴이 퍼석해지고 윤기가 없어
더 피곤해 보이는 것도 겨울로 가는 이무렵 일입니다. 평소에
아무것도 바르는 법이 없었지만, 이제부터는 뭐라도 얼굴에

철수 印

발라야합니다. 제 선택은 변함없이 베이비로션입니다.
냄새도 순하고, 아기를 위한 것이니 쓸데없는 것 덜 넣고
만들었을 거라고 생각했습니다. 수세미 물이라도 받아쓰면
베이비로션도 버릴수 있을까요? 기능기가 필요하온데……
샴푸·린스보다 세숫비누나 빨랫비누가 적성에 맞습니다.
사실 빨랫비누로 머리감고 살았는데 주변에 성화가 심해서
세숫비누로 바꾸었습니다. 제가 좀 별나기는 하지요?

베이비로션

제 선택은 변함없이 베이비로션입니다.
냄새도 순하고, 아기들 위한 것이니
쓸데없는 것 덜 넣고 만들었을 거라고 생각했습니다.
수세미 물이라도 받아 쓰면 베이비로션도 버릴 수 있을까요?

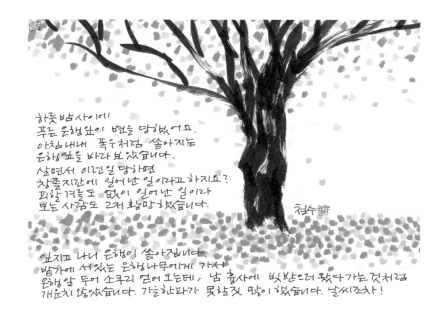

하룻밤 사이에
푸른 은행잎이 변을 당하였어요.
아침 내내 폭우처럼 쏟아지는
은행잎을 바라보았습니다.
살면서 이런 일 당하면
창졸지간에 일어난 일이라고 하지요?
피할 겨를도 없이 일어난 일이라
보는 사람도 그저 허망하였습니다.

청수 畵

잎지고 나니 은행이 쏟아집니다
밭가에 서있는 은행나무에게 가서
은행알 두어 소쿠리 얻어 오는데, 남 홍사에 빚 받으러 왔다가는 것처럼
개운치 않았습니다. 가을한파가 못한짓 많이 하였습니다. 날씨조차!

가을 한파

잎 지고 나니 은행이 쏟아집니다.
밭가에 서 있는 은행나무에게 가서 은행알 두어 소쿠리 얻어 오는데,
남 홍사에 빚 받으러 왔다 가는 것처럼 개운치 않았습니다.

가을이 깊어가느라, 꽃보다 더 화려한 단풍이 세상을 물들입니다.
늘푸른 나무도 낙엽이 지는 잎 있었고 푸르게 견디는 잎이 있습니다.
오색으로 물드는 잎들은 물드는 때를 다 알고, 그 변화를 있는 대로
다 받아들이는 기색입니다.
초록잎이 붉는 단풍을 시샘하지 않고, 노란단풍이 갈색단풍에 눈길
주지 않습니다. 저마다 제 빛깔로 가을 맞습니다. 가을꽃들도 한가지
제 빛깔로 피고 집니다. 그렇게 아름다워지는 가을 날, 단풍놀이
한창일때 가을 들판에서 떠돌리는 사람들의 색깔은 무슨색 일까요?

제 빛깔로

초록잎이 붉은 단풍을 시샘하지 않고,

노란 단풍이 갈색 단풍에 눈길 주지 않습니다.

저마다 제 빛깔로 가을 맞습니다.

······ 철수 懷

작은 생명들 봄여름가을 내내 수고 하였습니다.
하늘 땅은 변함없이 공평한 마음을 내어 주셨습니다.
우리도 손발 움직이고 땀흘렸습니다.
그끄저께, 쌀을 얻고 콩·부수·배추를 얻고 참깨·들깨
고추·호박·녹두·땅콩·마·고구마·감자·옥수수를
얻었습니다. 거기다 마른나물과 장아찌와 버섯을
조금 얻고, 산수유·박하·예추 같은 차 꽃잎 꺼리를
얻었으니 웬만합니다. 설탕·소금·육고기·생선 따위
조금사면 겨우내 먹고 살수 있겠습니다. 가을 깊어갑니다.

얻은 것들

작은 생명들 봄 여름 가을 내내 수고했습니다.
하늘 땅 변함없이 공평한 마음을 내어주셨습니다.
우리도 손발 움직이고 땀 흘렸습니다.

헝가리의 부다페스트 근교에서, 알루미늄생산공장에서 솟아져나온
산업폐기물이 강물처럼 흐르는 사진을 보았습니다. '붉은 강'을 이룬
독성물질이 시민들의 삶터를 포위하고 흐르는 사진은 '묵시록'을 보는
듯합니다. 21세기 지구촌의 현실은 이와 크게 다르지 않습니다.
'4대강'을 생각했습니다. 국민투표라도 해야 민심을 전할 수
있을 듯 싶은데, 권력은 들은체도하지 않습니다. 걱정입니다.

붉은 강

헝가리의 부다페스트 근교에서, 알루미늄 생산 공장에서 쏟아져 나온
산업폐기물이 강물처럼 흐르는 사진을 보았습니다.
'붉은 강'을 이룬 독성 물질이 시민들의 삶터를 포위하고 흐르는 사진은
'묵시록'을 보는 듯합니다.

처서만 지나도 풀이 힘없는다는데
백로·추분 다지나고 한로가 코앞인
요즘이야 더 말할 것이 없습니다.
콩밭에 들었다가 버릇처럼 풀을 뽑고
있는 저를 보았습니다. 용케 씨를 맺게
되었는가 했더니 참 운도 없다! 하게
생겼습니다. 풀포기가 그럴 거라는
말씀입니다. 이 밭에서 더는 후대를 보지
못한다는 최후통첩을 들었으니 말입니다.

최후통첩

콩밭에 들었다가 버릇처럼 풀을 뽑고 있는 저를 보았습니다.
용케 씨를 맺게 되었는가 했더니 참 운도 없다! 하게 생겼습니다.
풀포기가 그럴 거라는 말씀입니다.
이 밭에서 더는 후대를 보지 못한다는 최후통첩을 들었으니 말입니다.

담쟁이 잎에 단풍이
들기 시작했는데, 높은
지붕에 올랐다가 더 오를
데를 찾지 못한 담쟁이가
허공을 더듬어 내려오고
있습니다. 올라가는 데서
길을 찾지 못하면 내려오는 길이라도 찾아야지요. 생명인데요!
내려가고 싶지 않은 기색이지만, 길이 이것 뿐이라면 기꺼이
그길을 갑니다. 길을 모색하는 담쟁이 새싹은, 단풍들지 않습니다.

청수 [印]

내려오는 길

담쟁이 잎에 단풍이 들기 시작했는데,

높은 지붕에 올랐다가 더 오를 데를 찾지 못한 담쟁이가

허공을 더듬어 내려오고 있습니다.

올라가는 데서 길을 찾지 못하면 내려오는 길이라도 찾아야지요. 생명인데요!

청수 畵

토종농사에 호기심이 일어서 '돈나'라는 토종
벼볍씨를 얻어 왔습니다. 밥맛이야 개량종!
하얀쌀 뽀얗게 쪄져서 이밥개 먹으면
밥찬 없어도 밥맛으로 밥한그릇 비우기
어렵지 않습니다. 밥이 하늘이라고 하던
시절이 있었습니다. 밥 굶으면 죽는다고
할때 '밥'은, 먹을거리의 총칭입니다.
쌀은 사회주의라고 하는 북녁에 쌀이 없어
밥을 굶는다고 합니다. 남아돌아서 가을
나락수매가 걱정이라면서, 쌀지원에는
도리질하는 사람들에게 쌀과 밥의 의미는
무엇일까 궁금합니다. 밥은 남북 뿐아니라
온세상이 나누어 먹어야하는 '양식'입니다.
나누어 먹는게 존재이유라는 말씀입니다.

쌀과 밥

남아돌아서 가을 나락 수매가 걱정이라면서,
쌀 지원에는 도리질하는 사람들에게
쌀과 밥의 의미는 무엇일까 궁금합니다.

가을비 치고 참 경우 없습니다. 비구름 너머 있을 달에 마음 있으면
조바심하고 있었다 싶습니다. 마당 가득 장맛비처럼 흘러가는
가을 폭우를 바라보는 오늘이 한가위 저녁입니다. 가을비 오면 곳간에
곡식이 준다는데 이 비에 줄어들 곡식이 적지 않겠습니다.
하늘도 무심하시지! 그렇지요. 하늘은 무심한 법이라 사람 편을
드는 법이 없지만 또 다른 누구 역성을 드는 법이 없기도 합니다.
폭우 속 한가위라 식구들끼리 달빛 같은 마음 나누며 보내야겠습니다.

가을비

가을비 오면 곳간에 곡식이 준다는데 이 비에 줄어들 곡식이 적지 않겠습니다.
하늘도 무심하시지! 그렇지요.
하늘은 무심한 법이라 사람 편을 드는 법이 없지만
또 다른 누구 역성을 드는 법이 없기도 합니다.

한가위 대목장날, 명절 준비하시느라 무우·배추를 사러
나오신 할머니들이 배추한포기를 사가시더랍니다.
한포기에 5천원씩하는 배추를 여러통 집을 시골어른
안겨시지 않습니다. 올사과 알굵은 것은 한상자에 18만원
했답니다. 쌀한가마 값을 넘긴 군것질 거리라네요!
차례상 차리느라 등골이 휘는 푸념이 나오게도 생겼습니다.
제수들 많은 댁에는 수십만원 쉽게 들지 않습니다.
언젠가 제사음식을 그림으로 그려놓은 것 보았습니다. 옛날
일이지만, 가난한 집에서는 그렇게도 제사를 지냈습니다.
그래도 그 마음을 받은 조상들 서운해하지 않으셨을 겁니다.

제사 음식

언젠가 제사 음식을 그림으로 그려놓은 것 보았습니다.
옛날 일이지만, 가난한 집에서는 그렇게도 제사를 지냈습니다.
그래도 그 마음을 받은 조상들 서운해하지 않으셨을 겁니다.

추석 맡에 흰쌀 많이 필요하는데 있을 테니 쌀을 찧어
놓으면 쓸데가 많지 않어 정미소에 전화했습니다.
벌써 일이 넘쳐 십 관 수 없다는 대답을 들었습니다.
올해는 마음 바쁜 일이 많아 나누어야 할 터 나누지 못하고
만 것이 많았습니다. 쌓여 있는 나락 자루를 세면서
생각도 많습니다. 송편 한 접시가 아쉬운 사람들이 많고
그런 이웃들 위해 쌀을 가져가는 따뜻한 사람들도 있는데
다 먹지도 않을 나락을 저렇게 쌓아두고 있습니다.
명절맡에 이런저런 일이 많기는 했지만, 시간도 마음도
제대로 건사하지 못한 탓입니다. 제 능력을 넘는 일이면
나누고 사양해야 하는 건데 그게 또 쉽지 않았습니다.
누가 대신해 주셨기를 바랄 따름입니다. 죄송천만한 추석, 맡!

나락

올해는 마음 바쁜 일이 많아 나누어야 할 데 나누지 못하고 만 것이 많았습니다.
송편 한 접시가 아쉬운 사람들이 많고
그런 이웃을 위해 쌀을 가져가는 따뜻한 사람들도 있는데
다 먹지도 않을 나락을 저렇게 쌓아두고 있습니다.

고추를 꺼내 가을 볕에 널었다 들였습니다.
가을 볕에 마음까지 바삭거립니다.
이렇게 좋을 수가!

모처럼 햇살 따갑고 초저녁 바람이 상쾌합니다.
세상의 초록들은 새잎을 만들지 않고, 열매는 제 빛깔로 익어
갑니다. 키작은 풀포기에도 어김없이 씨가 맺혀서, 보잘 것
없으면 없는대로 생애를 서둘러 마무리하는 기색이 역력합
니다. 넘치는 비와 모자랐던 햇살을 허겁지겁 채우려는 듯
진초록으로 상기된 초록잎 반짝이는 한낮은 따갑습니다.
밤하늘에는 별이 가득하고, 해지고 난 풀숲에 이슬도 녁넉하게
내립니다. 가난한 살림에 모처럼 생긴 여유가 이렇겠지요?
기쁨과 생기로 빛나는 가을 표정을 마음껏 받아 품고 싶은 날씹니다.

가을 표정

세상의 초록들은 새 잎을 만들지 않고, 열매는 제 빛깔로 익어갑니다.

키 작은 풀포기에도 어김없이 씨가 맺혀서,

보잘 것 없으면 없는 대로 생애를 서둘러 마무리하는 기색이 역력합니다.

따로 심은 적 없는 수많은 꽃들이 가을 산과 들에서 제
아름다움을 자랑하고 있습니다. 늦도록 내린 비탓에 유난히
많아진 버섯중에는 독버섯도 섞여 있다지요? 색이 고운
버섯일수록 독을 품고 있을 가능성이 크다고 배웠습니다.
버섯이나 꽃이나 아름다움은 아름다움입니다. 그래서,
"참곱다! 먹지는 못해요!"라고 말하는 목소리에 아쉬움이
묻어 납니다. 내손으로 심지 않는 꽃이라도 예쁘다하고, 온갖
꽃들 모두 제모습그대로 아름답다하는 그마음으로, 살아있는
모든 생명들도 아름답고 소중하다고 해야합니다. 밉살맞은
사람이라도 거기서 예외가 되어서는 안되지요! 서운한가요?

독버섯

내 손으로 심지 않은 꽃이라도 예쁘다고 하고,

온갖 꽃들 모두 제 모습 그대로 아름답다 하는 그 마음으로,

살아 있는 모든 생명들도 아름답고 소중하다고 해야 합니다.

밉살맞은 사람이라도 거기서 예외가 되어서는 안 되지요! 서운한가요?

모처럼 개인 하늘에 참새떼가 날아갑니다.
제법 노란 기운이 내린 논을 가로 지르는 참새떼는 제 인기척을
알아채고 작전상 후퇴하는 참입니다. 논저편, 밭가에 있는
산당화 가지위로 몰려갔습니다. 참새들의 동선과 은신처를 두루
꿰고 있는 터이지만 자비롭게(?) 지켜보고 있는 거지요.
참새들이 제 은혜를 알리는 없습니다. 벼이삭에 죽을 내게 될것
도 알지만, 오늘 같은 날은 모처럼 쾌청하고 대기를 함께 즐기는 편이
낫겠다 싶습니다. 내일은 선전포고 하느냐고요? 아직 무기도 없는걸요!

참새 떼

모처럼 개인 하늘에 참새 떼가 날아갑니다.
제법 노란 기운이 내린 논을 가로지르는 참새 떼는
제 인기척을 알아채고 작전상 후퇴하는 참입니다.

아내가, 가을 들에서 꽃을 가져다 꽂아놓아 줍니다. 부추꽃대가
싱그럽습니다 오늘은 천일화 인가 봅니다. 파란 붉은색이 화사한
늦가을까지 이어지지 싶습니다. 가을 숲도 궁금해 집니다.
큰갓 열매가 익어가고 있을 테지요? 눈길 주지 않아도 저절로!

저절로

아내가, 가을 들에서 꽃을 가져다 꽂아놓아 줍니다.

가을 숲도 궁금해집니다.

온갖 열매가 익어가고 있을 테지요?

눈길 주지 않아도 저절로!